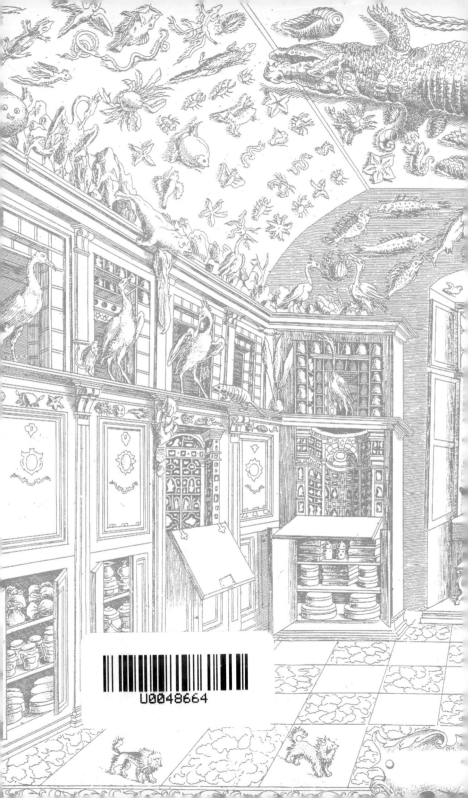

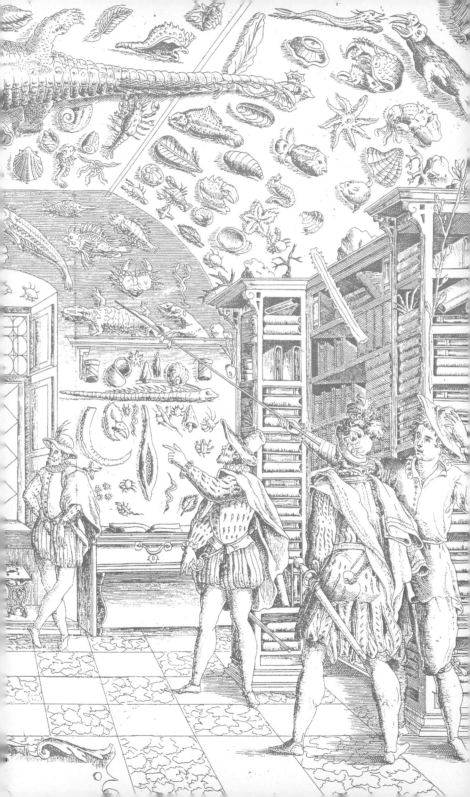

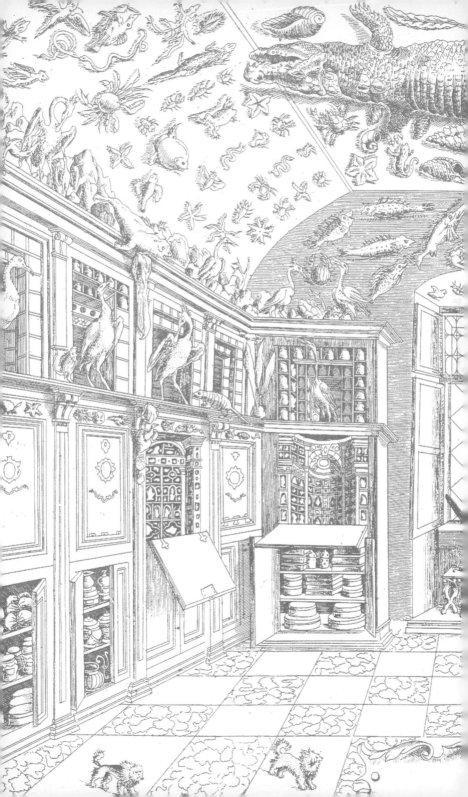

博物館怪奇事件簿

First published in 2019 by the Bodleian Library

Broad Street, Oxford ox1 3bg

www.bodleianshop.co.uk

Text © Claire Cock-Starkey, 2019

Claire Cock-Starkey has asserted her right to be identified as the author of this work.

illustrations Bodleian Library, University of Oxford, pp. 8, 36, 47, 237, 253, 265; Library of Congress, p. 155; Shutterstock, pp. 24, 91, 115, 157, 168, 186, 228, 254, 269, 277; Wellcome Collection, pp. 44, 110, 128, 154, 158, 190, 196, 250, 262, 281; Wikimedia Commons, pp. ii–iii, 46, 75, 215, 223

前言

英文單詞「museum」取自希臘文「mouseion」，其字根來自「mousa」或「Muse（繆思女神）」，意指向九位神話女神繆思致敬的場所或神廟，而每位女神為不同藝術與科學派別的化身，因此思考學問的場所後來就稱為「mouseia」。「museum」是該字的拉丁文，最初是指舉行哲學辯論的建築，進一步延伸則包含「學者聚集的空間和圖書館」之意，如公元三世紀前托勒密一世（Ptolemy I Soter）在亞歷山卓（Alexandria）所創建的早期大學和圖書館，即日後著名的亞歷山卓博學院（Museum of Alexandria）。

這個單詞後來慢慢傳到歐洲各地，大多仍是用於描述圖書館或學術

場所。直到十七世紀，「museum」才開始與計畫性收藏物件有關。西元一六五六年約翰‧特拉德斯肯特（John Tradescant）著名的珍奇櫃（可參見第四十六頁）被記錄收編成冊，出版為《特拉德斯肯特博物館》（*Musaeum Tradescantianum*）一書，而珍奇櫃的收藏最後由伊萊亞斯‧艾許莫爾（Elias Ashmole）取得，他最後將這些珍藏贈送給牛津大學，作為創立艾許莫林博物館（Ashmolean Museum）的贈禮。艾許莫林博物館（右頁圖）於一六八三年開幕，為英國第一座公共博物館，亦是首度將此單詞概念真正應用至英文上。之後，歐洲各地出現愈來愈多展示藝術品的機構，「museum」一詞也更加廣泛地用於描述保存收藏品的建築。

博物館作為公共教育場所的概念是在工業革命期間發展，當時博物館被推廣成公共資產中非正式教育的重要部分。而今天，「博物館」這個名詞指擁

有多重空間的場所，不論大小、懷舊或前衛、公開或私人、令人困惑或啟迪人心，博物館均有共同的功能與目的：親近於民、研究和教育。

「是什麼建構了公共教育？」此概念隨時間推移而改變，並彰顯於今日的博物館，而推廣公共教育的不同方法將於本書中一一揭曉，如「偽則藝廊」（見第三十二頁）為工藝品博物館（維多利亞與艾伯特博物館的前身）的一部分，藉著展示當時奇差無比的設計品來定義藝術品味。這類說教式展覽（didactic display）獨樹一幟，非常符合維多利亞時代的專制保守風氣。而現今博物館多讓參訪者自由領會欣賞，我們也因此能夠自由發揮、延伸思考如何創建一間博物館。舉例來說，失戀博物館（見第一六六頁）展示戀愛關係結束時的紀念物件，館藏由大眾自由捐贈，使民眾可以藉著自己的生活、想法及生活經驗，規劃出反省自身同時可以啟發他人的展覽。

10

這本《博物館怪奇事件簿》收錄許多與博物館相關的事證、數據資料和名單，主題含括博物館幽魂、博物館抽屜才有的稀有礦物、危險的博物館藏品、最出名的展覽、珍奇櫃，甚至還有展示倫敦下水道油脂塊的博物館。《博物館怪奇事件簿》帶領讀者遊覽所有博物館世界裡鮮為人知的祕辛，並以此向這些活躍且提升我們生活品質的博物館百態致敬。

這些驚奇建築內的珍貴收藏品為現代快速的生活提供解毒妙方，而博物館則是提供我們獲取靈感、感受藝術之美和文化歷史深度的空間。博物館或藝廊帶給人們最大的享受之一，便是讓我們可以自由解讀展覽物件或藝術，並探索這些東西之於我們有何要義。身兼藝術歷史學家的修女溫蒂·貝克特（Sister Wendy Beckett）曾說過此等美言來讚揚博物館：「博物館不多的國家不僅物質上不富足，精神方面也不富有。……博物館就如同劇場和圖書館，都是展現

11

自由的載具。」

希望你們在閱讀這本書時也能受到鼓舞，去尋找特別的博物館，探索數位館藏或參訪獨特罕見的藝廊。勇於發想、保有好奇心，更要敢於接受驚奇事物。

Contents

目次

Chapter 3　博物館珍藏

Chapter 1

博物館怪奇物語

博物館幽魂

博物館和畫廊總在夜深後顯得陰森可怕，難怪有許多鬼故事場景圍繞在以下幾間著名博物館：

史密森尼學會

據說美國史密森尼學會的創立者詹姆斯‧史密森（James Smithson，一七六五─一八二九年），會在這間他曾協助創辦的博物館長廊上閒晃。這傳聞實在有趣，因為這位英國科學家終其一生未曾踏上過美國領土，而且他逝世

18

於義大利。一九〇四年，他位於義大利聖貝尼尼奧（San Benigno）的墓園被拆除，石棺遂被移到美國華盛頓特區的博物館內，之後便有史密森幽魂因屍骨被毀損而在博物館主樓「古堡（The Castle）」內出沒的謠言，於是他的遺體在一九七三年被重新取出，研究人員發現他的骨骸完整，正式終結了這個鬧鬼謠言。

維多利亞與艾伯特博物館的幽靈座椅

知名英國演員戴維・蓋瑞克（David Garrick，一七一七—一七七九年）的綠色扶手椅據說被他的妻子愛娃・瑪莉・維傑爾（Eva Marie Veigel）的幽

魂佔據著。聽說一天之內，椅墊會三番兩次神奇地消下去，彷彿是愛娃正坐在上面的樣子。

漢普頓宮

這座亨利八世（Henry VIII）的故居內有非常多華麗的掛毯與他在位時的相關物件，同時也留下了不少鬼魂傳說。有訪客說在經過「鬧鬼藝廊（Haunted Gallery）」時，曾聽見凱瑟琳・霍華德（Catherine Howard）請求國王饒命的叫喊聲；還有人看到在皇宮內因分娩逝世的珍・西摩（Jane Seymour）手持輕薄絲縷，一邊閒晃一邊穿過鐘庭（Clock Court），走上席

20

爾維斯提克梯（Silverstick Stairs）。在此皇宮鬧鬼的可不只皇室成員，愛德華王子（Prince Edward）的奶媽席比兒・潘恩（Sybil Penn）於一五六二年逝世時被埋葬在漢普頓教堂（Hampton Church）內，該座教堂被摧毀時驚動到她的遺骸，之後潘恩的幽魂──後人稱她為「灰衣女士（Grey Lady）」──就經常出現在她生前居住和工作的房間裡。不僅如此，皇宮裡有道牆經常傳來紡車聲，後人找到裡頭有間隱蔽的房間，而且還真的有一台紡車在那裡。

克利夫蘭藝術博物館

多年以來博物館西翼畫作鬧鬼之事層出不窮，據說有個打扮與畫中男孩相

同的小男生經常在畫廊裡跑來跑去。其他訪客則指出，曾看見一名灰衣男子站在讓—蓋布列爾・都泰爾（Jean-Gabriel du Theil）的自畫像前，最後慢慢消失進入畫中。

克利夫蘭藝術博物館
Cleveland Museum of Art, USA

羅浮宮

許多傳言指出，羅浮宮內那座從十三世紀就有的監牢中有惡靈存在。有參訪者說自己在牢裡拍攝的照片中有奇怪的球體和詭異黑影。

羅浮宮
The Louvre, France

索菲亞王后國家藝術中心博物館

此座博物館在一六○三年至一九七四年間曾是一間大型舊綜合醫院。

一九八○年代重新翻修時，發現許多骷髏、殘骸、鐵鏈和嬰孩的遺骨，難怪如今有參訪者說曾聽見淒慘的叫喊聲，甚至還瞥見有類似鬼影的形體穿梭在博物館內。

索菲亞王后國家藝術中心博物館
Reina Sofia Museum, Spain

史上售價最昂貴的十件畫作

全世界最珍貴的藝術作品中有很多件永遠不會出售，因為它們皆被引以為傲地留在博物館展示。

然而，有少數非常厲害的畫作屬於私人收藏，偶爾出現在拍賣會上便會引起話題。二〇一八年十一月，在世藝術家作品的拍賣金額紀錄被打破：大衛‧霍克尼（David Hockney）的《一位藝術家的肖像》（*Portrait of an Artist*），又名《泳池與兩個人像》（*Pool with Two Figures*），在紐約以九千萬

美金售出，但此高價還不足以被列入史上十大最昂貴的畫作。要精確整理出全世界最昂貴畫作的清單著實不易，因為買家向來不會透露買下藝術品的確切金額，下面列出的數目為估計價格。世上售價最昂貴的十件畫作（此紀錄為二〇一八年七月所載）為：

《救世主》 *Salvator Mundi*

李奧納多・達文西（Leonardo da Vinci）

這幅被認為早就遺失數年的耶穌主題畫作，是五百多年前法國國王路易十二（King Louis XII）委託繪製。此傑作在二〇一七年十一月的拍賣會上引起絕大關注，最後以四億五千零三十萬美元售出，如今屬於阿聯文化旅遊部

（UAE Department of Culture and Tourism）所有，並於阿布達比羅浮宮展出。

《交換》Interchange

威廉・德・庫寧（Willem de Kooning）

此幅抽象風景畫是德・庫寧於一九五五年完成，當時以美金四千元售出。

後來經過多次私人轉售，此作品大幅增值，二〇一五年以美金三億元賣給了美國避險基金經理人（hedge-fund manager）肯尼斯・格里芬（Kenneth C. Griffin）。

26

《玩紙牌的人》 *The Card Players*

保羅・塞尚（Paul Cézanne）

此畫目前現存五種版本，包括巴黎奧塞美術館展示的版本在內。二〇一一年，其中一幅以私人名義販售給卡達皇室，售價約兩億五千萬美元。

奧塞美術館
Musée d'Orsay, France

《妳何時結婚？》 *Nafea Faa Ipoipo / When Will You Marry?*

保羅・高更（Paul Gauguin）

這幅以兩名大溪地女孩和明亮風景聞名的畫作於一八九二年完成，二〇

一四年以私人名義販售給卡達皇室，售價約兩億一千萬美元。

《第17A號》 *Number 17A*

傑克森・波拉克（Jackson Pollock）

富豪格里芬除了買下《交換》之外，同場拍賣會上他也挹注約兩億美元在傑克森・波拉克於一九四八年創作的滴畫名作上。值得一提的是，這兩幅格里芬買下的作品都曾刊載在一九四九年的《生活雜誌》（*Life*）專文上，而正是此文為德・庫寧與波拉克這兩位抽象表現主義藝術家帶來絕大名聲。

《第六號（紫、綠與紅）》

No. 6 (Violet, Green and Red)

馬克・羅斯科（Mark Rothko）

二〇一四年，一位俄羅斯億萬富翁買下羅斯科於一九五一年創作的抽象表現主義義畫作，出價約一億八千六百萬美金。

《馬騰・蘇爾曼與烏普珍・卡彼特肖像畫》

Pendant portraits of Marten Soolmans and Oopjen Coppit

林布蘭（Rembrandt）

這一對畫作是荷蘭著名畫家林布蘭於一六三四年所作，畫高約兩公尺，最後由羅浮宮與荷蘭國家博物館於二〇一五年合購，價值約一億八千萬美金。

《阿爾及爾的女人（版本O）》*Les femmes d'Alger (Version 'O')*

帕布羅・畢卡索（Pablo Picasso）

此為這位西班牙大師繪製的十五幅系列繪畫作品之一。整套系列畫作最早由藝術收藏家維克多與莎莉・甘茲夫妻（Victor and Sally Ganz）於一九五六年以二十一萬兩千五百美金購得。甘茲夫婦後來陸續售出他們收藏的作品，當中就包括了這幅《阿爾及爾的女人》，二〇一五年以一億七千九百四十萬美元售出。

《向左側臥的裸女》 *Nu Couché*

亞美迪歐・莫迪里亞尼（Amedeo Modigliani）

這幅側臥斜躺的裸女畫作於一九一七年完成，在二〇一五年以一億七千零四十萬美元賣給一名中國富豪。

《傑作》 *Masterpiece*

羅伊・李奇登斯坦（Roy Lichtenstein）

此幅於一九六二年完成的普普藝術畫作，在二〇一七年一場私人拍賣會上售出，價值一億六千五百萬美元。

31

偽則藝廊

一八五一年萬國博覽會成功舉辦後，英國工藝的造詣提升且享譽盛名，便有人提議將博覽會上許多展品區轉型為博物館。亨利・柯爾（Henry Cole，一八〇八—一八八二年）為工藝品博物館（Museum of Manufactures）第一位館長，一八五二年該博物館於倫敦馬爾博羅大宅（Marlborough House）開幕，此為南肯辛頓博物館（South Kensington Museum）的前身（即現今的維多利亞與艾伯特博物館）。柯爾認為博物館應該要有教育民眾何謂設計原則的功能，於是他不僅擺放許多傑出精美的家具、瓷器、金屬工藝品和玻璃物件在展示間，更提議要打造一間特別陳列室，用來展示設計有問題的物件。這個特

別陳列室於是被稱為「偽則藝廊（Gallery of False Principles）」（不過很快就被傳媒稱之為「恐怖室（Chamber of Horrors）」），用來收藏許多被認為品味特別低下的物件，其中包括：

● 鸛狀剪刀
● 蛇形粉色花瓶
● 狀似樹幹的藍色陶製水罐，但上頭樹藤與葡萄卻不成比例
● 火焰會從田旋花花瓣竄出的黃銅瓦斯燈
● 模擬地貌、動物與船艦圖樣式的手帕
● 模仿哥德式橡木嵌板的地毯

相關展品目錄中包括許多對低俗展品的批判，柯爾還表達了他對於大量應

33

用花朵裝飾作品的不滿（尤其是形貌太過誇張的作品），其他還有建築物、雲朵和動物等光看圖案就沒人想踏上的地毯，或是繪有各種食物圖樣的陶器、重複圖案的壁紙等。一八五二年九月的《晨報》（Morning Chronicle）報導：該展目錄資料完整，且「大量有力的批判」指出每種展品的缺失，包含「直接臨摹自然之物、設計上的違和、不相匹配的紋飾、忽視功能性，整體而言就是品味粗鄙。」該藝廊最後非常受大眾歡迎，但是在許多遭到批評污辱的製造商要求拿回設計品後，不久便閉幕不再展出。

美國自然史博物館的立體透視模型

博物館是人們感受日常生活中不常見之物件、藝術和景象的地方，若要體驗遠離現實生活的感覺，沒有比美國自然史博物館更好的地方了。二十世紀初，第一座立體透視模型（diorama）出現之時，沒什麼人能有機會環遊世界，而這些3D景象不僅再現了不同民族的居住地，也重新塑造出許多異國野生動物的自然環境。發明早期銀版攝影法（daguerreotype）的法國藝術家路易·達蓋爾（Louis Daguerre）為「diorama」一詞（源於希臘文中的「穿透」與「視野」）申請專利，一八二二年他將透明畫板層層堆疊，並在後方照以光線，呈現出三維度的劇場場景，這種手法之後被應用在

呈現自然景觀上，而第一座放置在博物館的立體透視模型是由卡爾・埃克利（Carl Akeley，一八六四—一九二六年）在一八八九年為密爾瓦基一間博物館所製，該模型呈現的是麝香鼠游泳渡河的景象。

美國自然史博物館的第一座立體透視模型是十九世紀晚期由鳥類展策展人法蘭克・查普曼（Frank M. Chapman，一八六四—一九四五年）所製作。查普曼收集十八種不

36

同的鳥和牠們的巢，並將其展示在美麗的畫景前，完成了館內的「北美全鳥廳（Hall of North American Birds）」；埃克利也協助拓展了如今知名的「非洲哺乳類廳（Hall of African Mammals）」[1]。要製作出這些景象背後需要大量研究，因為真實性最是關鍵，整個團隊需學習先進的動物標本剝製技術，才能讓動物看起來栩栩如生。埃克利花了不少時間待在非洲，只為了收集樣本和建構出真實的景貌，過程中當然免不了重重的危機。[2] 另外還有安德羅斯珊瑚礁（Andros Coral Reef）立體透視模型，其展示出水面上下的景貌，於一九二四年至一九三五年期間製作完成，此模型使用了四十噸的珊瑚，色彩繽紛的魚則是以蜜蠟重塑而成。雖然現今這類景貌呈現方式多被視為過時，但科學家發現這類模型其實獨具特色，因為它們各個都呈現出純粹的生物多樣性，且策展人的研究技巧也會彰顯在立體透視模型的精確程度上。它們為後人所保留下來的棲息地樣貌，如今很多都已成絕跡。

多數美國博物館都已拆除了如今過時的立體透視模型，或是以高科技來增添其互動特性，將這些模型升等成二十一世紀的產物。不過，美國自然史博物館仍舊珍惜、保留了許多立體透視模型，成為了體驗這類自然史展示藝術的完美場所。

美國自然史博物館
American Museum of Natural History, USA

1 西元一九〇九年，西奧多‧羅斯福（Theodore Roosevelt）本人曾射獵、收集當中的八隻巨象之一。

2 埃克利在旅程中曾不幸因一隻獵豹而受傷。他在準備獵殺一隻鴕鳥和鬣狗之時，獵豹攻擊了他，雖然他開槍予以回擊，使獵豹也受了傷，但子彈很快就用完，他和獵豹扭打許久，獵豹更是咬著埃克利的手臂不放，最後這位擅長製作動物標本的專家用盡全力，才讓獵豹窒息而亡。

38

博物館的文物損害

每個人都有出差錯的時候，可是如果出差錯時還牽涉到無價的文物或藝術作品，那就會變成災難了。許多博物館都曾因為意外或建築本身的設計使許多藏品受損，最著名未能倖免於難的作品如下：

《大天使長聖米迦勒》 Saint Michael the Archangel

二〇〇八年，文藝復興雕刻家安德烈・德拉・羅比亞（Andrea Della Robbia）製作的陶製浮雕《大天使長聖米迦勒》在某個半夜於紐約大都會藝

術博物館某處門口掉了下來。幸好這幅浮雕掉落時正好以背面著地，雖然浮雕有受損，但不至於完全無法修復。在耗費心力的修復手續之後，這幅美麗的浮雕修整完成，重新穩固地吊掛在「歐洲雕塑與裝飾藝術館（European Sculpture and Decorative Arts Gallery）」內。

《自畫像：浴缸》 *Self-Portrait: Bath*

二〇〇八年蘇格蘭國立現代美術館舉辦了作品回顧展，一名參訪者意外讓崔西·艾敏（Tracey Emin）的《自畫像：浴缸》遭受價值數萬英鎊的損失。

該作品是由一個用鐵絲包圍的鐵皮浴缸和霓虹燈組成，當這位參訪者的裙子勾

到鐵絲時她試圖解開，結果卻使一部分的霓虹燈掉了下來，好在整件作品後來仍成功修復。

蘇格蘭國立現代美術館
Scottish National Gallery of Modern Art, UK

清朝花瓶

二〇〇六年，有名男子因為鞋帶鬆掉，在劍橋費茲威廉博物館的階梯上被絆倒，撞上三只大型中國清朝花瓶。不幸的是，這些花瓶就像骨牌一樣，一個接著一個倒下來，最後造成超過十萬英鎊的損失。儘管這些花瓶破成無數片，博物館的專業修復師團隊仍不辭心力地把所有碎片重新拼好，今天這些花瓶已被裝在保護櫃裡再度展示。

《維納斯熔爐》 *Venus Forge*

這件一九八〇年代由卡爾・安德烈（Carl Andre）製作的《維納斯熔爐》，是由十五公尺長的銅磚組成，它在倫敦泰特現代美術館展示時受到「不太優雅」的損害：二〇〇七年，有個孩子不太舒服，直接嘔吐在這個作品上，使得其中數片銅磚必須拆下來專門清洗。

42

《夜巡》 The *Night Watch*

荷蘭繪畫大師林布蘭一六四二年所繪的《夜巡》一直存放在阿姆斯特丹的國家博物館，是多次名作受損事件的主角。一九一一年，一位丟了工作的廚師想以刀割破這幅畫，但幸好畫布夠厚，所以他沒能得逞；一九七五年，某位男子也用刀攻擊這幅畫，他在畫上劃了好幾道，認定摧毀這幅畫是他神聖的任務。後來這件作品經過修復後重新掛上展示，並加派了警衛看守。然而在一九九〇年，另一名精神異常的人往畫上潑了酸性液體，好在因為有色漆塗層的保護而沒有大礙。這幅經過多次謹慎修復的作品，如今仍在公開展示中。

牛津的多多鳥

多多鳥（Dodo）最早於一五九八年被歐洲人在模里西斯島上發現，這種大型、但不具飛行能力的鳥類擁有奇特、類似蹲踞姿勢的身形和巨大鳥喙。因為無法飛行，所以當島上出現豬隻和貓狗時，多多鳥的棲息地和鳥蛋就會被摧毀殆盡，數量也開始減少，最後在一六八〇年多多鳥就絕跡了。這種神祕鳥的標本被許多收藏家帶到歐洲，其中包括由約翰・特拉德斯肯特（John Tradescant）收藏，而後被伊萊亞斯・艾許莫爾（Elias Ashmole）買下的多多鳥標本。

大部分的標本後來都成了碎片，現今並無完整的多多鳥骨骼標本。艾許莫爾的多多鳥標本也僅剩經防腐作業製成的頭顱和足部，也算不上全世界最完整、經過科學檢驗的多多鳥遺骸。今天，牛津的多多鳥遺骸被放在儲藏室裡，安全存放在牛津大學的自然史博物館內，被拿出來展示於眾的其實是以不同骨骼拼湊出來的再製多多鳥模型。防腐保存的牛津多多鳥，雖然軟組織所剩無幾，但足以讓科學家採集ＤＮＡ，最後結果顯示現今最接近多多鳥的親戚是東南亞原生種尼科巴鴿（Nicobar pigeon）；而顱骨的ＣＴ掃描是由華威大學的研究人員完成，他們發現多多鳥的骨頭裡有鉛彈的軌跡，由此得知牠是被槍射殺而死。

知名的珍奇櫃

珍奇櫃（Cabinets of curiosity）又稱珍奇屋（wonder rooms），指的是將自然界標本、奇怪景象或奇珍異品收集起來的小型收藏空間。近世早期（約十六至十九世紀）一些有錢的探險者、自然學家和古物學家，紛紛將自己的藏品整理好並展示給友人和認識的人看，也成為現代博物館的前身。很多這類早期知名的珍奇屋藏品，都是日後大型博物館館藏的基礎，以下是幾間知名的珍奇屋：

46

歐勒・沃姆

歐勒・沃姆（Ole Worm，一五八八—一六五四年）是一名住在哥本哈根的醫生，同時也在大學任教，他喜愛旅遊、收藏，並為自己的自然、民族文化標本，編寫目錄或以素描紀錄。

他逝世之後，其收藏目錄出版為《沃姆歷史博物館》（*Musei Wormiani Historia*），內容還包括精心製作的卷首插圖，描繪了其「博物館」的樣貌，而這幅插圖在許多歷史學家研究其收藏上，可說是大有用處。在沃姆其他眾多著名事蹟中，還包括他的收藏證實了當時所謂的「獨角獸角」，事實上來自於獨角鯨，以及他曾活捉一隻法羅群島（Faroe Islands）上的大海雀（great

47

auk）當作寵物[1]。沃姆過世之後，他的「博物館」被丹麥皇室接收，成為皇室藏品，現今哥本哈根的丹麥自然歷史博物館內，就展示了數件他的收藏。

彼得大帝的珍寶館

一六九七年，俄國沙皇彼得大帝（一六七二—一七二五年）巡視德累斯頓（Dresden）一間驚奇的「珍寶館」（Kunstkammer），館內收藏了動物和人類標本，他因此受到啟發，決定要在聖彼得堡打造一間規模更大的珍寶館。彼得大帝向來熱衷解開珍奇異品之謎，不只要求臣屬取來各種奇珍異寶，甚至找來雙頭嬰和八足羊放在醋裡保存。該博物館於一七一八年開幕，也就是今天的人類學與民族學博物館，其館藏已超過兩百萬件。

弗雷德里克・勒伊斯的解剖展示

弗雷德里克・勒伊斯（Frederik Ruysch，一六三八—一七三一年）是荷蘭的解剖學家，其作品介於藝術與醫學之間，沒有特定分野。勒伊斯喜歡表演，他經常公開展示解剖過程，並搭配燭光和雅致的音樂，此展演為他帶來不小的名聲。他在阿姆斯特丹的珍奇櫃也成為家喻戶曉的參觀地點，許多人經常造訪，只為一覽所有用玻璃罐保存的解剖器官。此外，勒伊斯還利用小型骷髏打造出恐怖的場景作品，其中包括一組三歲男孩骷髏抱著鸚鵡骷髏的展品，該

1 因為這隻沃姆的寵物，我們才得以看到大海雀的素描。此種無法飛行的大鳥在十九世紀中期時絕跡。

作品描繪了人生的短暫，借此傳達「人生飛逝」之感。各式場景中也有「活物」素材，如：用人類的組織和腎結石來表現「草叢和草皮」。

勒伊斯在西元約一七一七年時，將大部分收藏賣給了彼得大帝，雖然沒有任何場景作品留存下來（除了作品的素描），不過現在在聖彼得堡，仍然可以欣賞得到一些他當時的器官標本藏品。

特拉德斯肯特的「方舟」

這是由園藝師兼博物學家老約翰・特拉斯德肯特（一五七〇─一六三八年）與其子小約翰・特拉斯德肯特（一六〇八─一六六二年）所打造的收藏，為英國最古老的珍奇櫃之一。在老約翰的園藝師生涯中，他周遊列國，收集

無數動植物標本，這股熱忱最後也由他的兒子延續下去。他們收藏的傑出物件中，還包括了北羊原住民酋長波瓦坦（Chief Wahunsenacawh）——寶嘉康蒂之父的衣袍。他們的收藏品最後被陳列在倫敦沃克斯豪爾（Vauxhall）一幢大宅裡，名為「特拉德斯肯特特博物館（Musaeum Tradescantianum）」，也就是後人所知的「方舟（The Ark）」，想參觀的人需要付一小筆入場費，此館也是今天英國自然史博物館的前身。特拉德斯肯特的收藏後來被伊萊亞斯‧艾許莫爾收購，最後贈與牛津大學（請見第一三三頁）。

自然史博物館
Natural History Museum, UK

博物館遭竊事件

有些重要的藝術品不幸從博物館遭竊多年，有的最後有找回來，但也有的終究消失無蹤。幾起重大的博物館遭竊事件如下：

伊莎貝拉嘉納藝術博物館

一九九〇年三月十八日，美國波士頓伊莎貝拉嘉納美術館發生一起重大的藏品失竊案。幾名男子打扮成警察，在開館前抵達美術館，表示有人舉報館內有騷亂而要求進入博物館。警衛不疑有他便同意請求，卻被這群人引開，然

後被綁起來關在地下室。這群小偷花了八十一分鐘，就偷走了竇加、維梅爾、馬內和林布蘭的珍貴畫作，總價值超過五億美元。這起偷竊案至今懸而未決，這十三幅畫作目前依舊懸賞一千萬美元。該博物館目前仍在原畫展示區放上畫框，期望有天能找回這些名作。

《蒙娜麗莎》

達文西的《蒙娜麗莎》也曾在一九一一年八月於巴黎羅浮宮失竊，後續媒體的大幅報導，也讓這幅肖像畫成為了全世界最出名的畫作。義大利工匠維森佐‧佩魯嘉（Vincenzo Peruggia）在協助架設畫作的防護玻璃時策劃了這起

事件。據稱佩魯嘉躲在櫥櫃裡等到博物館當日結束營業後，小心翼翼地將畫作從牆上取下，藏在罩衫裡，裝作若無其事的樣子離開了現場，驚人的是博物館守衛竟然在超過二十四小時之後才發現畫作不見了。佩魯嘉將畫藏在他的公事包暗格裡，默默等著騷動平息。兩年之後，佩魯嘉寫了一封信給佛羅倫斯的藝術品交易商，表示他手上有這幅名畫，並希望能把畫「送還」給義大利（達文西故鄉）。該商人把消息透露給官方單位，佩魯嘉於是被逮捕，在獄中服刑了七個月。《蒙娜麗莎》最終毫髮未損地交還給羅浮宮，從此聲名大噪，保全措施也因此加以大幅強化。

《吶喊》

一九九四年，愛德華・孟克（Edvard Munch）的《吶喊》（The

Scream）於挪威奧斯陸的國家美術館內遭竊，原畫位置上留下一張寫著「感謝不牢靠的保全系統」（Thanks for the poor security）的紙條。竊犯要求一百萬美元的贖金，但相關單位拒絕支付，於是警方設下圈套抓捕竊犯，最後成功收復原畫。該畫的另一版本則是在二○○四年於孟克博物館遭竊，這一次是戴上面罩的竊賊選在白天大膽行事，還連孟克的《聖母》（*Madonna*）都一併偷走，幸好僅管有些損傷，這些畫作最後都失而復得，兩名竊犯也都入獄服刑。

挪威國家美術館
National Gallery, Norway

孟克博物館
Munch Museum, Norway

55

康索博物館竊案

二〇一二年十月，羅馬尼亞籍的小偷集團闖入了鹿特丹的康索博物館，偷走了高更、莫內、畢卡索和馬諦斯的畫作，總價值約兩千四百萬美元。事後這群人被逮捕，而主謀的母親宣稱她已燒掉了偷來的畫作，可能是為了保護兒子而毀「畫」滅跡。

康索博物館
Kunsthal Museum, Netherlands

根特祭壇畫

這一組共十二片嵌板，總寬十一英呎、長十五英呎的根特祭壇畫（Ghent

Altarpiece）為休伯特與楊・范艾克（Hubert and Jan van Eyck）兄弟的作品，也是西洋藝術界的珍寶之一，數年來曾多次（整套或部分）遭竊。近代最著名的一次是在一九三四年，描繪「法官團」（Just Judges）的嵌板於根特聖巴夫主教座堂的祭壇失竊，之後出現了要求一百萬比利時法郎贖金的紙條，最後部分嵌板成功找回，但相關機構與竊賊通了十一封書信後，仍舊拿不回全部嵌板。數月之後，證券商人阿爾森尼・葛德提爾（Arsène Goedertier）身受嚴重的心臟病所苦，逝世前於病床上坦承自己就是盜畫的罪魁禍首，但他終究沒有把畫作的下落公諸於世。相關單位只得繼續尋找剩下的嵌板，甚至還以X光掃描了整間教堂，但直至今日嵌板的下落仍不得而知，不過在二次世界大戰期間，那些遺失的部分得以重新複製。

聖巴夫主教座堂
St Bavo Cathedral, Belgium

只在博物館抽屜裡才能找到的礦物

稀有礦物醋酸氯鈣石（calclacite）在一九五○年代於布魯塞爾自然科學博物館的一處橡木抽屜裡被發現，並隨即引發熱烈注目。這種礦石是因為人類活動而生成，屬於一種人為的產物。醋酸氯鈣石為透明的絲質性礦物，是由化石、陶器或石頭在橡木抽屜裡與酸作用後而生成，因此也成為博物館的專屬稀有珍藏。

自然科學博物館
Museum of Natural Sciences, Belgium

58

罕見的博物館展覽品

博物館並非只會擺放花卉繪畫和希臘雕像，有的展覽比較偏向心靈層面，以下是幾件罕見的博物館藏品：

約翰‧海頓爵士之手

精心繪製的木盒裡，放著一隻乾皺、指甲長而尖的褐色手掌，這是約翰‧海頓爵士（Sir John Heydon）本人的手。這隻斷手是在一六〇〇年一場對決上被砍斷的，目前在諾威奇城堡博物館可觀賞得到。

人皮筆記本

惡名昭彰的殺人犯兼盜墓者威廉・伯克（William Burke）在一八二九年伏法，他的屍體在當時成為了解剖教學材料。愛丁堡外科歷史博物館更藏有一本筆記本，據說就是以伯克身上的皮裝訂製成。

諾威奇城堡博物館
Norwich Castle Museum, UK

外科歷史博物館
History of Surgery Museum, UK

刺青皮膚樣本

倫敦威康收藏館內，有全世界最多以乾燥方式保存的刺青皮膚藏品，件數超過三百件。

威康收藏館
Wellcome Collection, UK

乾製首級

在牛津大學的眾多收藏裡，還包括一些乾製首級。舒阿爾（Shuar）族居住在厄瓜多和秘魯的熱帶區域，是一群非常厲害的皮革工匠。他們會獵取敵人

61

首級，並進行精細的處理，能縮緊首級的臉皮使整顆頭顯大幅縮小，再拿來掛在脖子上，每年慶典上，都以此方法確保敵人的靈魂不能再傷害他們。

凍傷的手指和腳趾

可憐的麥可・布朗可・藍恩少校（Major Michael 'Bronco' Lane）在攀登珠穆朗瑪峰時，因為凍傷而失去了手指和腳趾。他因為不想浪費，便將手指和腳趾捐給了倫敦的國家軍事博物館。

大頭針、鈕扣和別針

為什麼這些物品會列在罕見收藏呢？這一堆共一千四百四十六件的大頭針、鈕扣和別針，展示於美國密蘇里州聖約瑟夫（St Joseph）的葛羅精神病學博物館。這些東西當時是在一位患有異食症（吞食不可食之物的強迫症）的女性胃裡找到的。

葛羅精神病學博物館
Glore Psychiatric Museum, USA

遭詛咒的博物館藏品

以前博物館關於收集文物的軼事有很多，有些故事的起源和（可能是巧合的）不幸是跟著這些文物的所有者而來，使許多物件都被標上「受詛咒」的標籤。以下是幾件「可能受到詛咒」的博物館藏（讀者們請留意，受詛咒的故事通常會被誇大，以增添他的離奇性。接下來最好準備一大把鹽來驅魔）：

希望之鑽

這件驚豔眾人的大顆藍鑽，是從大型的塔維尼埃藍鑽（Tavernier Blue

diamond）上切割而來。塔維尼埃藍鑽來自十七世紀法國寶石商人讓—巴比斯特・塔維尼埃（Jean-Baptiste Tavernier），曾有謠言指出，塔維尼埃是從印度某間神廟裡一座大型神像的眼睛上取得這顆鑽石，並因此讓鑽石受到了詛咒。此鑽石後來賣給了法王路易十四，他最終得了壞疽而亡；接著寶石輾轉傳到路易十六和瑪麗安東尼手上，他們最後更雙雙喪命於斷頭台。許多後來的持有者也紛紛被謀殺、自殺或遇上各種災難——這些都讓寶石受詛咒的傳言變本加厲。直到一九五八年，美國珠寶商哈利・溫斯頓（Harry Winston）拿到鑽石多年似乎都平安無事，他後來將這顆名鑽捐獻給華盛頓特區史密森尼學會，如今成為該博物館的重點展示品之一，而寶石的詛咒故事也讓更多人慕名前來觀賞。

受詛咒的木乃伊

大英博物館內六十二號展示室的第二十一號櫃子裡，擺放了一個有著精美雕飾的女性木乃伊棺。大英博物館從一八八九年取得此文物後，就有許多關於此物遭到詛咒的神祕傳言，因此新聞媒體更大肆報導此木乃伊的故事。這個木乃伊之前多番易主，在維多利亞時代有許多可怕的鬼故事，所有與木乃伊有關的人都遭逢不幸，被視為其受詛咒的證據。謠言在一九〇四年達到巔峰，新聞記者伯特朗‧弗萊徹‧羅賓森（Bertram Fletcher Robinson）為《每日快報》（Daily Express）寫了則故事，標題是「女祭司之死（A Priestess of Death）」，內容提及許多因為詛咒而死亡的受害者。三年之後，三十六歲的羅賓森突然驟逝，似乎更加驗證了木乃伊會帶來不幸。博物館館方則認為詛咒

66

的各種說法皆是傳說，儘管如此，該文物仍有個響亮的名號——「不幸的木乃

伊」（Unlucky Mummy）。

巴斯比之椅

　　一七〇二年在英國北約克郡，同時是酒館業主和騙子的湯瑪斯・巴斯比

（Thomas Busby），因為殘暴虐殺岳父和詐騙同夥丹尼爾・奧提（Daniel

Auty）而被處以死刑。有一個說法是，他在伏法前獲准再次到酒館裡坐在自

己最愛的椅子上小酌一杯，結果他要上絞刑臺之前，對那張椅子下了詛咒。之

後就有許多故事謠傳，該酒館內任何人只要坐上那張椅子就會遭逢不幸，當中

67

包括一名煙囪清潔工不幸被友人謀殺，以及兩名英國皇家空軍士兵因為互相打賭誰敢坐在椅子上，當晚便因車禍身亡。一九七〇年代中期，當時的酒館老闆決定要把受詛咒的椅子放到地窖藏起來，但一名送貨員發現後坐了上去，結果便在工作途中身亡，而這也是最後的詛咒事件。這張椅子最終被捐贈給北約克郡瑟斯克博物館，高掛在牆上作為展品，自此之後，便沒有人有機會再坐在上頭，成為巴斯比詛咒下的新受害者。

瑟斯克博物館
Thirsk Museum, UK

油脂塊

二〇一七年九月，污水道工人在倫敦白教堂區（Whitechapel）查找下水道阻塞時，發現了全世界最大的「油脂塊（Fatberg）」。它是由油脂、凝結的石油、濕紙巾和其他衛生殘渣組成，驚人的是它長約兩百五十公尺，重達一百三十公噸。這個巨大油脂塊的新聞散播到全世界，其驚奇的尺寸和搬移過程似乎也總結了我們現代社會裡的拋棄文化——任何不要的東西都丟到馬桶裡沖下去就對了。倫敦博物館決定要將一小部份的油脂塊拿出來展示，反映出代社會不斷擴增首都所引發的問題。然而，有許多人擔心這一片油脂塊可能具有毒性，因此幾名專業的維護師一起合作，讓這塊油到發亮的廢料物得以穩定

69

無虞地展出。展覽期間，策展人在接觸油脂塊時會全程穿戴防護衣，確保該樣本穩當存放在三層密封箱裡，以避免有任何噁心臭氣散逸。二○一八年二月，倫敦博物館設置特展，展示了兩小片油脂塊，因為這些樣本最後沒有變質，館方便把特展改為常設展。讀者們可以放心，剩餘的油脂塊已經在泰晤士河河水中被打散，大部分更在經過抽水後轉化成生物柴油，得以安全再利用。

倫敦博物館
Museum of London, UK

70

最古老的館藏

通常博物館館藏中，最老舊的藏品即使看起來相當平凡，它們背後卻闡述了所有歷史悠久、令人驚奇不已的故事。以下是全世界博物館館藏裡最老舊的幾個物件：

奧杜韋砍砸石器

此工具是大英博物館內最古老的人造用具，這把應該是用來砍劈植物、食物和骨頭的器具，可回溯至一百八十萬年前，源於坦尚尼亞奧杜韋峽谷

71

（Olduvai Gorge）的石器時代遺址，在那裡出現了最早的人類蹤跡。此工具於一九三一年由路易斯・李奇（Louis Leakey）率領的東非考古探險隊發現，大英博物館於一九三四年收藏。

月隕石

這一塊月隕石（Moon rock）是在三千八百萬年前形成，目前展示於華盛頓特區的美國國家航空太空博物館。這塊玄武岩是全世界少數真的能讓訪客觸碰的月球隕石之一，為阿波羅十七號於一九七二年進行探險任務時，在月球表面上採下來的石頭。博物館於一九七六年將其納入館藏。

國家航空太空博物館
National Air and Space Museum, USA

目前已知最早的硬幣

目前已知最早的硬幣是源於公元前七百年的小亞細亞（Asia Minor）地區。里底亞人（The Lydians）利用金銀自然合成的琥珀金（electrum），鑄造出全世界第一批真正的硬幣。里底亞幣的價值為三分之一斯塔特（stater），稱為「trite」，上頭有有獅頭吼叫的圖像。目前在劍橋的費茲威廉博物館可欣賞到此物件。

霍勒費爾斯的維納斯像

目前已知最早的人形雕像是二〇〇八年在德國西南部地區靠近謝爾克林根（Schelklingen）一處洞穴裡找到，稱為「霍勒費爾斯（Hohle Fels）」（施

瓦本語，「中空巨石」之意）。此雕像是由長毛象象牙雕刻而成，時間可回溯至約四萬年前的舊石器時代晚期。在布勞博伊倫（Blaubeuren）的史前博物館可欣賞到此物件。

全世界最古老的石刻面具

這些約在九千年前至史前文明時期出現的石刻面具，目前展示在耶路撒冷的以色列博物館。考古學家認為這些面具的創作是為了懷念已逝世的祖先，以展現朱迪亞山區（Judean Hills）一帶早期農民的信仰。

全世界最古老的歷史文書

那爾邁調色版（The Narmer Palette）是古埃及石板，出現時間約在公元前三千一百年，上頭的早期象形字，是描寫在第一位統治全埃及的那爾邁王（King Narmer，或稱為美尼斯，Menes）執政之下，上埃及與下埃及統一的情況。

這塊長約六十四公分的石板片正反兩面都有裝飾，於一八九七至一八九八年間被發現。今天此文物保存在開羅的埃及博物館。

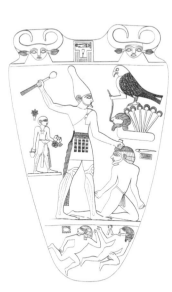

埃及博物館
Egyptian Museum, Egypt

75

最古老的皮鞋

目前已知最古老的皮鞋是二〇〇八年於亞美尼亞一處洞窟裡出土。這雙皮鞋是以單張皮革縫製成類似莫卡辛鞋（moccasin）的樣貌，可回溯至五千五百年前，目前展示於亞美尼亞葉里溫（Yerevan）的歷史博物館內。

亞美尼亞歷史博物館
History Museum of Armenia, Armenia

最古老的紀念性藝術品

希吉爾神像（Shigir Idol）是一尊刻有面容的木雕，於一八九四年西伯利亞一處泥煤田（peat bog）裡發現。這尊雕像原本有五點三公尺高，但有

部分在蘇維埃時期遺失，今天僅剩二點八公尺高。近期以放射性碳定年法測定，證實此雕像距今至少有一萬一千年之久，目前可在俄羅斯葉卡捷琳堡（Yekaterinburg）的地方歷史博物館裡看到。

斯維爾德洛夫州地方歷史博物館
Sverdlovsk History Museum, Russia

白宮與借來的博物館展品

白宮的官方收藏裡約有五百件畫作。每一位新總統上任時，都會有策展師選出新的畫作，來妝點賓州大道一六○○號的牆面。除了白宮本身的畫作藏品，新的第一家庭也可以向博物館和藝廊要求借出他們最喜歡的畫。

傳統上，絕大多數的畫是借自位於華盛頓特區的史密森尼博物館和國家美術館，但從全美各地搜集來的作品也很常見。如蜜雪兒‧歐巴馬（Michelle Obama）就曾選了兩幅愛德華‧霍普（Edward Hopper）的畫放在總統辦公室（Oval Office）裡，為紐約惠特尼美國藝術博物館的短期出借品。二○一八年一月，唐納德‧川普（Donald Trump）要求古根漢博物館出借梵谷

《雪景》（*Landscape with Snow*，一八八八年作品），不過該館館長南西·史派克特（Nancy Spector）婉拒了此要求，改而建議提供莫里西歐·卡特蘭（Maurizio Cattelan）的《美國》（*America*）──一個用純黃金打造的實用性馬桶。

其他出借給白宮的著名展品還有：

- 一九六一年，賈桂琳·甘迺迪（Jackie Kennedy）向史密森尼借德拉克洛瓦（Eugène Delacroix）的《吸煙者》（*The smoker*）放在紅廳（Red Room）內。

- 一九六五年，詹森總統向達拉斯藝術博物館借傑克森·波拉克的《大教堂》（*Cathedral*，一九四七年作品）。

79

- 一九九四年，柯林頓總統從達拉斯藝術博物館借了史考特·波頓（Scott Burton）的雕塑作品《花崗岩長椅》（Granite Settee，一九八二、一九八三年作品）。

- 二○○九年，歐巴馬總統在就職午宴上，向紐約歷史協會借了湯瑪斯·希爾（Thomas Hill）的《優勝美地幽谷風光》（View of the Yosemite Valley）。

惠特尼美國藝術博物館
Whitney Museum of American Art, USA

古根漢博物館
Guggenheim Museum, USA

達拉斯藝術博物館
Dallas Museum of Art, USA

紐約歷史協會
New York Historical Society, USA

館藏裡發現新物種

大部分的新品種生物，多是由科學家在相關領域裡作研究時發現，但埋首於自然歷史館藏的研究人員，偶爾也會發現被分類錯誤或誤認的古老標本，因而成為生物界的新發現。以下是在博物館館藏內發現到的新物種：

黃金蝙蝠

二○一四年，研究人員宣佈他們發現新的蝙蝠品種，因為這種蝙蝠身上有金黃色的毛皮，於是以希臘神話中「點石成金」的國王米達斯（King Midas）

之名，將其命名為「米達斯鼠耳蝠」（學名：*Myotis midastactus*）。目前全球有超過一百種的鼠耳蝠亞種，為了要證實這確實是新的品種，研究人員比較了全美國和巴西各博物館內，共二十七種不同品種的南美洲蝙蝠標本，最後確認此種黃金蝙蝠是玻利維亞當地原生特有種。

有斑馬紋圈的蝴蝶

倫敦自然史博物館館藏有超過九百萬隻的蛾和蝴蝶的標本，因此出現新品種這種事一點也不令人意外。這隻大型的紋蝶是一九○三年於祕魯收集而來，但一直以來被誤認為別的品種，直到二○一一年館方研究員確認這是全新的品種，學名為「*Splendeuptychia mercedes*」。

小尖吻浣熊

二〇一三年，美國團隊宣布他們發現了三十五年來西半球全新的肉食性動物——小尖吻浣熊（Olinguito）。這種全新的浣熊科（*Procyonidae family*）成員是厄瓜多與可倫比亞霧林地區的原生種，是透過擷取其DNA與其他博物館內原來的標本後方得證實。

慈鯛科新魚種（*The pike cichlid*）

此魚種學名為「*Crenicichla monicae*」，最早是在亞馬遜河流域被阿爾佛雷德·羅素·華勒斯（Alfred Russel Wallace）發現，但不幸的是一八五二年當時裝載標本的船沉了。經瑞典魚類學家史文·庫蘭德（Sven Kullander）利

83

用華勒斯對此魚種的素描，與在瑞典自然歷史博物館中於一九二〇年代找到的標本作比對，才因此辨識出來。

布氏海鷗

布氏海鷗（Bryan's shearwater）是近四十年以來在美洲首度發現的全新鳥種。牠的博物館標本是在一九六三年於夏威夷找到，但那時被誤認為是另一種小型鸌科（*Puffinus assimilis*）海鷗。二〇一一年，研究人員檢測其DNA，發現其實這是一種全新且更小型的海鷗品種，於是稱之為「布氏鸌」（學名：*Puffinus bryani*）。二〇一五年，鳥類學家在日本小笠原群島（Ogasawara Islands）的孵育地成功找到活標本。

神祕的旋轉雕像

二〇一三年，英國曼徹斯特博物館開始懷疑，這尊距今三千八百年之久的埃及雕像還在施展著古埃及魔法，因為這尊雕像在玻璃箱內會神奇地自行旋轉。此尊十英吋高的雕像署名為「納布西努（Neb-Senu）」，其被製成的目的有可能是為了防止木乃伊的屍體被毀壞，因此與被製成木乃伊的器官一起埋葬，作為裝載靈魂的容器。此雕像是在由磨坊主人安妮・巴洛（Annie Barlow）一次出資贊助的埃及考古挖掘行動中被發現，於一九三三年被贈與博物館後展示至今。然而，最近館方人員注意到這座雕像會緩慢的旋轉。為此神祕現象著迷的策展人坎貝兒・普萊斯（Campbell Price）便架設一台攝影

85

機，想捕捉其旋轉時的畫面，後來她也驚喜發現，縮時影片裡這座納布西努雕像確實慢慢旋轉了一百八十度。這段影片被放上網路後，很快就引起話題，吸引媒體注意，使更多訪客前往博物館想一睹這座神奇雕像。雕像會動的原因眾說紛紜，愈離奇的說法愈吸引人，但最終專家們得出一個平凡的結論：在玻璃箱放置移動偵測器後，研究人員確認是因為博物館附近的牛津路（Oxford Road）交通繁忙，引起震動導致雕像跟著移動，且和其他展品的平面基座相比，此雕像的凸面基座讓它更容易受到震動和周遭事物移動影響。揭開神祕面紗後，策展人在納布西努雕像的基座上放置了特製保護膜，以防它又再度跟著震動而旋轉。

曼徹斯特博物館
Manchester Museum, UK

危險的博物館展品

對博物館策展員來說，展品並不全都是美好、美麗的文物，許多博物館還收集了很多可能有嚴重危險的藏品：

龍椅

倫敦威康收藏館藏有一張罕見的中國木製龍椅（時間約在一七〇一至一九〇〇年間）。這張雕飾華美的木椅在座椅、扶手和腳架上一共設置了十二把銳利的刀，使這張椅子看起來像是作為刑求之用。然而，事實上這張椅子是為中

國凼童而製，他們會安然地坐在椅子上，藉由平安無事的血肉之軀來彰顯神明的力量。

居禮夫人的壓電裝置

一九二一年瑪麗‧居禮（Marie Curie）在美國巡迴演講，她在費城醫學院（College of Physicians of Philadelphia）演說時，展示了她丈夫的壓電裝置（piezoelectric device）──用來測量放射線的機器。這台機器後來有好幾年都擺在該醫學院的馬特博物館裡，直到有位知曉居禮放射實驗室歷史的客座科學家提議要用蓋革計數器（Geiger counter）檢查。檢測結果顯示該裝置確實具有放射性，雖然這對博物館訪客不會造成什麼威脅，但仍然立即從展示櫃上撤下，並徹底清除放射線汙染。

氰化物安瓿

倫敦的帝國戰爭博物館收藏了一只玻璃安瓿（ampoule），內有一枚含有氰化物（Cyanide）的德製彈殼。當時的特務人員身上會帶著氰化物，如果一旦被敵方捕獲，就能在被迫透露出任何機密之前以此自殺。

馬特博物館
Mütter Museum, USA

帝國戰爭博物館
Imperial War Museum, UK

箭毒蛙

倫敦南區霍尼曼博物館水族區內，住了一隻活生生的藍色染色箭毒蛙（學名：Dendrobates tinctorius）。這隻青蛙為南美洲原生種，會生成可怕的致命毒素，當地的部落原住民會將毒素沾染在打獵用的箭矢上。

霍尼曼博物館
Horniman Museum, UK

維京戰斧

位於哥本哈根的丹麥國家博物館，有一批著名的維京戰斧收藏，經分析證實當中有許多把戰斧在當時是作為武器使用。這些斧頭皆是輕量鐵斧搭配

長達約一公尺的木製握把，使用者以雙手握住木柄，揮舞長斧進行攻擊。經考古實證，這類戰斧是丹麥維京人（Danish Viking）的武器。

高帽子

英語中有「像帽匠一樣瘋狂（mad as a hatter）」的說法，源於以前製作帽子時得使用汞鹽（mercury salts），此物質會慢慢使工匠中毒發瘋。倫敦的維多利亞與艾伯特博物館展出了一系列含有汞鹽的維多利亞時代海狸毛高帽（Top Hat），不過文物維護員已經用高溫蒸氣燙過，讓這些帽子得以安全展示。

受爭議文物回歸原鄉

因戰爭、被殖民佔領，以及行事不光明磊落的收藏家，使得有些博物館收藏的文物出處備受爭議。多年來這類文物有很多得以返回原生國家[1]，包括：

阿克蘇姆方尖碑

一九三七年，墨索里尼下令軍隊移除衣索比亞阿克蘇姆（Axum）約一千七百年之久的花崗岩方尖碑，並將其運回羅馬。這二十四公尺高的方尖碑曾在十六世紀時崩塌；在運回羅馬後，它被重新以金屬鉤組裝，並放置在馬克

西穆斯競技場（Circus Maximus）。衣索比亞政府在一九四七年重新恢復政權，所有流亡在外的國家文物得以返回。但是這座方尖碑要到二○○五年才終於被運返，如今與其他六座古老的方尖碑擺在一起。

埃及壁畫

二○○九年，羅浮宮返還了五塊埃及壁畫（frescoes）殘片，它們來自國王谷（Valley of the Kings）附近一處三千兩百年古墓的遺跡。法國羅浮宮在二○○○年與二○○三年收購了這些殘片，但後來才被埃及政府告知，這些文

1 受爭議文物返還一事仍是許多相關組織的外交熱議話題，比如大英博物館內的埃爾金石雕（Elgin Marbles）、貝寧青銅器（Benin Bronzes）和羅塞塔石碑，還有柏林新博物館（Neues Museum）的娜菲蒂蒂的半身裸像（Nefertiti's bust）。

物殘片實際上是在一九八〇年代從古墓被盜走，因此應該要返還。在埃及政府提出要與羅浮宮斷絕合作關係後，館方才終於答應返還文物。

霍屯督的維納斯

薩拉・巴特曼（Sarah Baartman）是一位南非原住民，她在一八一〇年被抓到倫敦，在全歐洲被當成展示品，以「霍屯督的維納斯（The Hottentot Venus）」之名被迫在歐洲巡迴展示，歐洲人無不驚訝於巴特曼性感且特殊的軀體——而她蒙受的羞辱可不僅於此，她在二十六歲時便香消玉殞，但她的遺體卻一直被存放在巴黎的人類博物館作「科學研究」。在長期抗議之下，法國終於在二〇〇二年將其遺體送回南非，她也得以回歸故土。

94

拉美西斯一世的木乃伊

　　一具被搜刮、據信是拉美西斯一世（Ramses I）時期的埃及木乃伊，在尼加拉瀑布博物館收購後，輾轉流落到美國亞特蘭大市的麥克卡洛斯博物館。亞特蘭大的博物館團隊為該具木乃伊做了ＣＴ檢測，在確認這具木乃伊至少有三千歲後，他們懷疑這是拉美西斯一世的木乃伊，提議將剩下的遺骸還給埃及。如今這具木乃伊存放在路克索博物館。

95

尤夫羅尼奧斯陶瓶

一九七二年，紐約大都會藝術博物館取得了一件距今兩千五百年之久的陶瓶（Krater），是由古希臘最著名的藝術家之一──尤夫羅尼奧斯（Euphronios）所繪。義大利政府認為這是被搶走的文物，要求大都會藝術博物館說明來源。沒多久，考察紀錄證實了陶瓶是由盜墓賊發現，之後由藝術走私犯出售，因此在二〇〇八年返還給義大利。

麥克卡洛斯博物館
Michael C. Carlos Museum, USA

路克索博物館
Luxor Museum, Egypt

96

標示錯誤的標本

二〇一五年，《當代生物學》（_Current Biology_）期刊裡的研究指出，博物館收藏的自然生物標本中，有超過百分之五十有被標示錯誤的可能。牛津大學植物科學系的研究人員與愛丁堡皇家植物園的植物學家合作，大舉調查博物館內被標示錯誤的物件。就全世界收集到的四千五百件非洲薑科椒蔻屬（_Aframomum_）來看，科學家們發現至少有百分之五十八的標本確實取名錯誤。可惜的是，這些錯誤多半已經建檔在網路資料庫裡，也已將錯誤的資訊散播出去了，使問題變得更加麻煩。此外，在田野調查時取得的植物樣本，通常會被分送至全世界各個博物館和植物標本館，研究人員以龍腦香科

97

（Dipterocarpaceae）這種亞洲雨林植物為例來檢驗這段分送過程，九千兩百二十二株樣本被分解成兩萬一千零七十五個個別標本，在追蹤這些標本的去處時，他們發現其中有百分之二十九的標本在分散後，被冠上與原來植物截然不同的名稱。

地球上超過一百八十萬個已有名稱的物種裡，其中有超過百分之五十是在一九六九年之後才發現的，因此之前出現識別和標示錯誤的情形也不令人意外。研究人員表示，用每個物種的ＤＮＡ建立全世界使用的網路資料庫，可以有效幫助科學家和策展人改善標示的準確度。

演化辯論

一八六〇年六月三十日，牛津最新開幕的自然史博物館（也就是今天的牛津大學自然史博物館）主辦了牛津主教塞謬爾・韋伯佛斯（Samuel Wilberforce，一八〇五—一八七三年）和生物學權威托馬斯・赫胥黎（Thomas Huxley，一八二五—一八九五年）二人的「大辯論（Great Debate）」，主題是達爾文的物競天擇演化論。

達爾文的《物種起源》（*On the Origin of Species*）那時才剛出版半年，其觀點備受大眾議論，因此，當時的不列顛科學促進會（British Association

for the Advancement of Science）決定舉辦一場以「神創論」對決「達爾文理論」的辯論會。代表教會的是韋伯佛斯，他並非不學無術，他不但有數學學位，更是皇家學會的成員。赫胥黎是達爾文的摯友，同時也是科學權威，他對演化論的辯護，更使他有了「達爾文鬥牛犬（Darwin's Bulldog）」的稱號。

當時超過五百位民眾湧進博物館內想聽聽兩方的論述，但這場辯論會並未受到大眾媒體的注目，很多當時的論述重點也是在多年後才被寫下來，不過當時雙方都宣稱自己贏得了這場辯論會。

當時有段對話啟人疑竇但確實留傳了下來，可說是概括了當時辯論會的精神。韋伯佛斯據說曾問赫胥黎：「從猴子演化而來的是你的祖父還是祖母呢？」而赫胥黎則回應：「就我來看，問題不在於我是否有可憐的人猿當祖

100

先，而是明明有人已天賦異稟、擁有偌大影響力，但卻想利用這些優勢、用荒謬之言解讀重大的科學命題。我可以毫不猶疑地說，我更嚮往人猿啊！」

FBI 最想找回來的藝術品

二〇〇五年，美國聯邦調查局（FBI）首次公布一份最想找回來的遭竊藝術品名單，希望能在公開之後得到協助並找回無價之寶。自那時起，有幾件作品成功收復，這份名單也隨之更新，然而，名單上大部分的藝術品仍舊沒有下落。以下是FBI提出的名單以及尋獲相關藝術品的過程：

被劫掠的伊拉克文物

二〇〇三年英美入侵伊拉克之後，位在巴格達的國家博物館便成為搶奪劫

102

掠的受害者，有七千至一萬件不等的歷史文物因此被偷。二〇〇五年，ＦＢＩ找回了八個滾筒印章，但尚有五千件還未尋回。二〇〇六年，這批文物中最重要的代表之一——「拉格什國王恩鐵美那（King Entemena of Lagash）」的雕像由海關官員尋獲。

伊拉克國家博物館
National Museum of Iraq, Iraq

卡拉瓦喬的《耶穌誕生》

一九六九年，一群竊盜闖入了義大利西西里巴勒莫（Palermo）聖羅倫佐小禮拜堂（Oratory of San Lorenzo），偷走了卡拉瓦喬（Caravaggio）的作

品《耶穌誕生》（*Nativity with San Lorenzo and San Francesco*）。此畫作價值

估計有兩千萬美金，至今仍未尋獲。

大衛朵夫莫里尼史特拉底瓦里小提琴
（Davidoff-Morini Stradivarius）

一九九五年，小偷闖入了小提琴演奏家艾莉卡・莫里尼（Erica Morini）

位於紐約的公寓，偷走了她價值三百萬美金的史特拉底瓦里（Stradivarius）

小提琴。這把琴是一七二七年由小提琴製琴大師安東尼奧・史特拉底瓦里

（Antonio Stradivari）親手製作，至今仍未尋獲。

兩幅梵谷的畫作

　　二〇〇二年，搶犯闖入了阿姆斯特丹的梵谷博物館，偷走了《席凡寧根的海景》（*View of the Sea at Scheveningen*）和《離開尼厄嫩教堂的信眾》（*Congregation Leaving the Reformed Church in Nuenen*），兩幅畫總價估計約三千萬美金。兩幅作品在二〇一六年於那不勒斯尋獲，雖然已經沒有了原來的畫框，但如今已平安回到博物館展出。

梵谷博物館
Van Gogh Museum, Netherlands

塞尚的《奧維的柵欄》

一九九九年十二月三十一日，就在煙火綻放歡慶千禧年到來時，一名小偷闖入牛津艾許莫林博物館，拿走塞尚（Cézanne）的風景畫作品《奧維的柵欄》（*View of Auvers-sur-Oise*）。這幅價值約四百八十萬美金的畫作目前尚未尋獲。

艾許莫林博物館
Ashmolean Museum, UK

麥克思非爾德・巴里斯的作品

二〇〇二年在美國西好萊塢區一家藝廊裡，麥克斯非爾德・巴里斯

（Maxfield Parrish）的兩幅油畫被從畫框上割下偷走。這兩幅畫作是他受託為雕塑家兼藝術贊助人葛楚·范德伯爾特·惠特尼（Gertrude Vanderbilt Whitney）在紐約第五大道豪宅製作的系列作品之二。這些畫價值約四百萬美金，至今仍下落不明。

多幅名畫

畢卡索《舞蹈》（The Dance）、莫內《海景》（Marine）、馬諦斯《盧森堡花園》（Garden of Luxembourg）和達利的《兩座露台》（Two Balconies）這幾件名畫在二〇〇六年於里約熱內盧的恰卡拉杜塞烏博物館被武裝搶犯盜走，他們當時利用嘉年華華人群眾多時分散大家的注意力，俐落犯下搶案。這些畫至今未被尋回。

弗朗斯・范米里斯 《騎兵》

這幅由荷蘭大師弗朗斯・范米里斯（Frans Van Mieris）畫的小幅肖像畫《騎兵》（A Cavalier）在二〇〇七年澳洲雪梨的新南威爾斯美術館遭竊，至今仍下落不明。

恰卡拉杜塞烏博物館
Chácara do Céu Museum, Brazil

新南威爾斯美術館
Art Gallery of New South Wales, Australia

雷諾瓦《頭上戴花且托著腮的瑪德蓮》

二〇一一年，《頭上戴花且托著腮的瑪德蓮》（*Madeleine Leaning on Her Elbow with Flowers in Her Hair*）這幅傑出作品在德州休士頓一處私人屋宅裡被手持武器的盜賊偷走，至今尚未尋獲。

其他

一九九〇年，在眾多厚顏無恥的藝術竊盜案之中，有一起事件是幾名小偷打扮成警察，闖入波士頓的伊莎貝拉嘉納美術館（請見第五十二頁），偷走了十三幅畫作，包括林布蘭、維梅爾和竇加的作品。這批畫作價值加總超過五億美金，為當今世上最希望能找回的重要藝術品。

大英博物館的「神祕密室」

大英博物館的神祕密室（The Secretum，最早名為「淫穢文物室（Cabinet of Obscene Objects）」）是在一八六五年所建，當時正處維多利亞時代道德敗壞時期，密室因應〈猥褻出版品法案〉（Obscene Publications Act，一八五七年頒布）而生，博物館將他們認為「猥褻」的所有文物都整理在這個房間內。在溫和專制主義盛行之

下，為了不讓一般民眾受到博物館內淫穢館藏影響，博物館特設一個房間，將所有和色情有關的文物安置在內，不讓民眾看見。可進入神祕密室的人，只有出示合法理由進行學術研究的男性學者，因此也為這間密室增添更多隱晦性。

神祕密室不可思議地運作了好一段時間，其藏物甚至還有一九五〇年代的文物。隨著一九六〇年代性革命（sexual revolution）開始盛行，博物館的策展模式轉為「物件保留在其所屬的文化場域」，因此大部分的文物慢慢從密室移回主要館藏中。好奇的讀者，可藉由瀏覽下列文物名單，以滿足自己對這個「已解放」密室藏品的好奇心：

● 喬治・威特（George Witt）收藏的四百三十四樣陽具崇拜物件

● 潘神與母羊交媾的羅馬雕塑

● 描繪男女性交的印度神廟石牆碎瓦

111

- 十八世紀利用動物腸衣製作的各種保險套
- 生動描繪出十六世紀皮埃特羅・阿雷帝諾（Pietro Aretino）所作之色情情詩的義大利雕版

大英博物館並非唯一一座把色情文物藏起來的機構。一八二一年，考古博物館團隊挖掘龐貝（Pompeii）期間，在當地也設立了「祕密展覽室（Gabinetto Segreto）」，儲藏許多淫穢的雕塑和淫壁畫；後來以「眼不見為淨」為由，該展覽室在一八四九年被用磚塊堆砌封鎖。二〇〇五年又重新開放，全數藏品均移至那不勒斯國家考古博物館。

那不勒斯國家考古博物館
Naples National Archaeological Museum, Italy

112

Chapter 2

博物館大搜查

全世界最小的博物館

全世界有很多迷人景點都被冠上最小博物館的稱號，不過時至今日此稱號尚未經過專門機構認證。即使如此，仍直接大膽取名為「世界最小博物館」的地方，是美國亞利桑那州蘇比利爾（Superior）一處擁有在地紀念藏品的公路屋舍，大小僅有一百三十四平方英呎而已。而紐約的「Mmuseumm」博物館則是位在一座廢棄的貨用電梯裡，主要展示現代社會中，經常被忽略的文化物件，展覽空間僅有迷你的三十六平方英呎，一次最多只能容納三到四人。

不過到了二〇一六年，在英國西約克郡老舊英國電話亭內展示當地物品的

渥利博物館，也被冠上此稱號。因為一次只能擠進一個人，該博物館深信自己絕對能穩奪全世界最小型博物館的寶座。

世界最小博物館
World's Smallest Museum, USA

Mmuseumm博物館
Mmuseumm, USA

渥利博物館
Warley Museum, UK

「偽品」博物館

日本德島縣的大塚國際美術館於一九九八年開幕，以慶祝大塚藥廠集團（Otsuka Pharmaceutical Group）成立七十五週年，該館收藏、陳列了超過一千幅知名的西洋藝術作品，民眾得以在一個博物館內，欣賞到來自全世界二十六個國家、一百九十座不同博物館最知名的畫作，當中有很多作品因為太脆弱或價值甚高而難以搬運，因此該館內所有作品皆是以照片形式全彩轉印在特製瓷版上，以確保成品不會褪色。這間龐大的博物館擁有比日本其他博物館還要多的展示空間，共有兩萬九千平方英呎。博物館內幾件複刻作品如下頁所示。

116

完整的西斯汀禮拜堂複刻
（*The Sistine Chapel*）

達文西《最後的晚餐》
（*The Last Supper*）

畢卡索《格爾尼卡》
（*Guernica*）

林布蘭《自畫像》
（*self-portraits*）

莫內《睡蓮》
（*Water Lilies*）

維梅爾《戴珍珠耳環的少女》
（*Girl with a Pearl Earring*）

梵谷《奧維的教堂》
（*The Church at Auver-sur-Oise*）

波提切利《維納斯的誕生》
（*The Birth of Venus*）

大塚國際美術館
Otsuka museum of art, Japan

最多人參訪的
前二十大博物館

過去幾年來，巴黎羅浮宮一直位居全球最多人參訪的博物館之首，二〇一五年曾達到九百三十萬參觀人次，到了二〇一六年則退居到第三名，二〇一七年的數據顯示它又重返龍頭寶座。下頁為二〇一七年依照參訪人數所統計出來的全球前二十名博物館。[1]

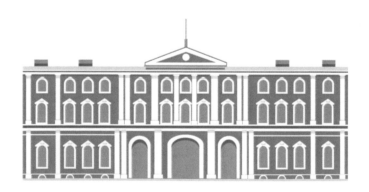

最多人參訪的前二十大博物館

	機構	參訪人次總數 （百萬計）
1	羅浮宮（巴黎）	8.1
2	中國國家博物館（北京）	8.0
3	國家航空太空博物館（華盛頓特區）	7.0
4	大都會藝術博物館（紐約）	7.0
5	梵蒂岡博物館（梵蒂岡城）	6.4
6	上海科技館（上海）	6.4
7	美國國立自然史博物館（華盛頓特區）	6.0
8	大英博物館（倫敦）	5.9
9	泰特現代美術館（倫敦）	5.6
10	國家美術館（華盛頓特區）	5.2
11	國家藝廊（倫敦）	5.2
12	美國自然史博物館（紐約）	5.0
13	國立故宮博物院（臺北）	4.4
14	自然史博物館（倫敦）	4.4
15	艾米塔吉博物館（聖彼得堡）	4.2
16	中國科學技術館（北京）	3.9
17	索菲亞王后國家藝術中心博物館（馬德里）	3.8
18	美國國家歷史博物館（華盛頓特區）	3.8
19	維多利亞與艾伯特博物館（倫敦）	3.7
20	龐畢度中心（巴黎）	3.3

二〇一七年，這前二十名博物館的總參訪人數竟然有一億零八百萬人次，前二十名博物館中，美國的博物館有六座，其次是英國有五座，第三則是中國有三座。

1 資料來源：主題娛樂協會（Themed Entertainment Association）與AECOM，《二〇一七年主題公園暨博物館報告》（*Theme Index and Museum Index 2017*，美國加州）。

英國作家故居博物館

有很多精彩的博物館是從知名作家的故居中誕生的，訪客參觀時能親身感受作家當時工作時所處的環境。以下是幾間英國作家的故居博物館：

勃朗特故居博物館

這裡是安妮、艾蜜莉和夏綠蒂・勃朗特三姐妹位於哈沃斯（Haworth）的老家，地點接近北約克荒原（Yorkshire Moors）的邊界。這地方讓三姐妹獲得創作靈感，她們所有的文學作品都是在這間屋內完成的。

查爾斯狄更斯博物館

這裡是倫敦道提街（Doughty Street）四十八號，為文豪查爾斯·狄更斯（Charles Dickens）寫下《孤雛淚》（Oliver Twist）、《匹克威克外傳》（Pickwick Papers）和《尼古拉斯·尼克貝》（Nicholas Nickleby）的地方，這一幢維多利亞式經典住家內展示了狄更斯的書房，裡頭還保留了他的書桌和手稿。

查爾斯狄更斯博物館
Charles Dickens Museum, UK

122

珍・奧斯汀故居博物館

位在喬頓（Chawton）的珍奧斯汀故居博物館，曾是她寫下數本知名創作的地點。該幢屋子在一九四七年被劃為博物館使用，屋內仍保有許多奧斯汀的個人物品，還有她幾本作品的初版印刷本。

鴿屋

位於格拉斯米爾（Grasmere）的鴿屋，是威廉・沃茲華斯（William Wordsworth）與妹妹桃樂絲在一七九九年至一八〇八年間的住所，他有天到

123

湖區（Lake District）散步後就愛上了這個地方。一八〇二年，他的妻子瑪莉和小姨子也一同入住，接下來的四年內因為三個孩子陸續誕生，才讓沃茲華斯一家人搬到更大的地方住。這幢傳統的湖區農舍是沃茲華斯寫下著名詩篇的所在，一八九一年成為博物館開幕，許多屋內陳設至今未曾更動。

鴿屋
Dove Cottage, UK

修道屋

這裡是維吉尼亞（Virginia）和倫納德・吳爾芙（Leonard Woolf）夫妻位於薩克塞斯郡羅德邁爾（Rodmell）的田園休養所。許多布盧姆茨伯里派（Bloomsbury）的成員，包括雷頓・史特拉奇（Lytton Strachey）、艾略特

（T. S. Eliot）和福斯特（E. M. Forster）均經常造訪此地。而維吉尼亞每天至少待上三小時的創作小屋，就位在花園盡頭。

丘頂

這裡是碧雅翠絲・波特（Beatrix Potter）在一九四三年逝世前，留給國民信託（National Trust）位在湖區的遺產，處處保留波特的品味和個人特色。這間小屋是波特的休養所，也是她二十三本繪本中其中十三本的創作寶地。

125

綠道莊園

位在德文郡布里克瑟姆（Brixham）的綠道莊園曾是阿嘉莎‧克莉絲蒂（Agatha Christie）的度假住所，她曾在這幢大宅裡為朋友和家人朗讀自己的新作品，渡過充滿歡樂的時光。此莊園保留了一九五〇年代的佈置陳設，展現出克莉絲蒂的愛好，裡頭有許多考古文物，還有很多的書和美麗的花園。

綠道莊園
Greenway, UK

全世界最古老的博物館

人類在歷史上一直都有採集的本能，這從打下許多公立博物館基礎的無數私人收藏和藝術藏品上可以見得。以下是幾間世界上最古老的博物館：

恩尼加爾迪公主博物館

一九二五年，知名考古學家萊納德・伍利（Leonard Woolley）在烏爾（Ur，現今伊拉克）一處古老巴比倫宮殿，挖掘出一堆排列有序且有標記的美索不達米亞文物，其時間估計為公元前二一〇〇年至前六百年。在進一步搜

查之後，發現這批文物很有可能來自全世界第一座博物館。由新巴比倫王朝最後一任國王那波尼德（Nabonidus）之女──恩尼加爾迪（Ennigaldi）公主所策展，她在公元前五三〇年起就為了美索不達米亞的歷史搜集文物。恩尼加爾迪公主博物館營運到公元前五百年，後來因烏爾城長期乾旱被棄置後才停止運作。

卡比托利歐博物館

羅馬卡比托利歐山（Capitoline Hill）

上的市政博物館也是全世界最古老的國家博物館之一。這座博物館於一四七一年建造，當時教宗西斯都四世（Pope Sixtus IV）將其收藏的古老青銅文物捐獻給全羅馬人民。自那時起，館內的收藏就持續增加，最後容納了義大利的藝術、考古和錢幣物件。該博物館於一七三四年完全開放給所有市民參訪。

卡比托利歐博物館
Capitoline Museums, Italy

梵蒂岡博物館

這座教宗博物館是由教宗儒略二世（Julius II）於一五〇六年所建，當時用於展示教宗自己的古羅馬雕像收藏。今天這座博物館有五十四座藝廊，展示

129

所有教宗收藏的珍品，其中包括米開朗基羅於一五〇八年至一五一二年所繪製的西斯汀禮拜堂拱頂。

梵蒂岡博物館
Vatican Museum, Vatican

倫敦皇家兵械庫博物館

根據歷史紀錄，倫敦塔內的皇家武器收藏在一四九八年經特許後有了第一位訪客。然而，該座博物館要到一六六〇年完全修復之後，普羅大眾才得以一覽這批象徵英國王朝歷史和實力的公開展示。今天，這批大規模武器展品被分成兩部分，一些放在倫敦塔，另一些則擺放在利茲（Leeds）一處特設博物館內。

巴塞爾美術館

這座博物館的緣起要追溯到巴賽留斯·艾默巴克（Basilius Amerbach）所打造的藝術收藏「艾默巴克珍奇屋（Amerbach Cabinet）」，此收藏於一六六一年由巴塞爾市（Basel）購得。這批歸市政府所有的藏品就此成為世界上第一座公共博物館。今天，這座博物館是瑞士規模最大且最重要的藝術收藏，囊括的藝術珍品從十五世紀至現代都有。

巴塞爾美術館
Kunstmuseum Basel, Switzerland

牛津博德利圖書館藝廊

博德利圖書館二樓的閱覽室，建造於一六一三年至一六一八年間，最初是一間公共藝廊，放有肖像畫、錢幣與金屬的珍藏櫃，還有一張以法蘭西斯‧德瑞克爵士（Sir Francis Drake）旗下的船隻「金鹿號（The Golden Hind）」木頭所製成的椅子，以及其他珍寶。這間藝廊也號稱是英國第一座公共藝廊，於一九○七年轉型成為閱覽室，本來的藏品也分散存放在圖書館其他區域以及艾許莫林博物館。

博德利圖書館
Bodleian Library, UK

132

牛津艾許莫林博物館

伊萊亞斯・艾許莫爾將他五花八門的藏品（包括寶嘉康蒂父親波瓦坦酋長的衣袍、歐洲最後一隻多多鳥標本）遺贈給牛津大學。到了一六八三年，該博物館開放給大眾參觀，並於一六八四年移至新址。此博物館是英國最古老的公共博物館，也是全世界第一座大學博物館。

貝桑松藝術考古博物館

這座法國最古老的公共藝術收藏館，是在聖文森修道院院長讓──比斯特・波索特（Jean-Baptiste Boisot）將其藝術收藏遺贈給該城聖本篤修道院後於

133

一六九四建立。波索特特別強調所有物品要公開展示，且頻率為每週兩天，其

收藏因此成為公眾資源。

貝桑松藝術考古博物館

Museum of Fine Arts and Archeology of Besançon, France

英國年度博物館獎

二〇〇一年創立的「年度博物館獎（Museum of the Year award）」是英國藝術界裡最大的獎項，該獎頒贈十萬英鎊給能展現「想像力、創新力和絕佳藝術表現」的英國藝術機構。此獎項目前是由藝術基金會（Art Fund）贊助，不過在二〇〇八年以前是由卡洛斯提古爾班基安基金會（Calouste Gulbenkian Foundation）贊助，因此亦被稱為古爾班基安獎（Gulbenkian Prize）。以下是二〇〇三年首度舉辦後的歷任獲獎機構：

135

英國年度博物館獎

2003
諾丁漢國立司法博物館
（National Centre for Citizenship, Galleries of Justice, Nottingham）

2004
愛丁堡蘇格蘭國立現代藝術美術館
（Scottish National Gallery of Modern Art, Edinburgh）

2005
托法恩布萊納文大礦坑國立煤礦博物館
（Big Pit National Coal Museum, Blaenavon, Torfaen）

2006
布里斯托SS大不列顛船舶博物館
（SS Great Britain, Bristol）

2007
奇切斯特帕蘭特藝術館
（Pallant House Gallery, Chichester）

2008
沃金光之盒藝廊
（The Lightbox, Woking）

2009
斯托克瑋緻活博物館
（Wedgwood Museum, Stoke-on-Trent）

2010
貝爾法斯特阿爾斯特博物館
（Ulster Museum, Belfast）

英國年度博物館獎

2011　倫敦大英博物館「百物看世界」展
（A History of the World in 100 Objects,
British Museum, London）

2012　埃克塞特皇家艾伯特紀念博物館
（Royal Albert Memorial Museum, Exeter）

2013　沃爾桑姆斯托威廉莫里斯藝廊
（William Morris Gallery, Walthamstow）

2014　韋克菲爾德約克夏雕塑公園
（Yorkshire Sculpture Park, Wakefield）

2015　曼徹斯特懷特沃斯藝廊
（Whitworth Art Gallery, Manchester）

2016　倫敦維多利亞與亞伯特博物館
（Victoria and Albert Museum, London）

2017　韋克非爾德赫普沃斯博物館
（The Hepworth Wakefield）

2018　聖埃弗斯泰特美術館
（Tate St Ives）

英國政府贊助的博物館

英國文化媒體暨體育部（The Department for Digital Culture, Media and Sport，簡稱DCMS）贊助了英格蘭十五間博物館，提供民眾免費入場參觀常設展覽。二〇一七年至二〇一八年間共有約四千七百三十萬人次參訪這些地點：

英國政府贊助的博物館

博物館	參訪人次
泰特美術館集團[1] （Tate Gallory Group）	8,165,704
大英博物館（倫敦）	5,822,515
科學博物館集團[2] （Science Museum Group）	5,325,039
國家美術館（倫敦） （National Gallery）	5,050,020
自然史博物館（倫敦） （Natural History Museum）	4,712,656
維多利亞與艾伯特博物館（倫敦）	4,396,557
利物浦國家博物館群[3] （National Museums Liverpool）	3,305,671
格林威治皇家博物館 （Royal Museums Greenwich）	2,560,150

英國政府贊助的博物館

博物館	參訪人次
皇家戰爭博物館[4] （Imperial War Museums）	2,465,461
皇家兵械庫博物館（倫敦）	2,112,635
國家肖像館（倫敦） （National Portrait Gallery）	1,691,545
霍尼曼博物館（倫敦） （Horniman Museum）	813,195
華勒斯典藏館（倫敦） （Wallace Collection）	463,284
約翰索恩爵士博物館（倫敦） （Sir John Soane's Museum）	130,700
傑夫瑞博物館（倫敦） （Geffrye Museum）	114,906

1 包含倫敦泰特不列顛美術館（Tate Britain）、倫敦泰特現代美術館（Tate Modern）、泰特利物浦美術館（Tate Liverpool）、康沃爾郡聖埃弗斯泰特美術館（Tate St Ives, Cornwall）。

2 包括倫敦科學博物館（Science Museum）、約克大英鐵路博物館（National Railway Museum, York）、曼徹斯特科學工業博物館（Museum of Science and Industry, Manchester）、布拉福德國家科學媒體博物館（National Science and Media Museum, Bradford）、希爾登國立鐵路博物館（Locomotion, Shildon）。

3 包括國家奴隸博物館（International Slavery Museum）、賴福夫人藝術畫廊（Lady Lever Art Gallery）、默西賽德海事博物館（Merseyside Maritime Museum）、利物浦博物館（Museum of Liverpool）、薩德利城堡（Sudley House）、沃克畫廊（Walker Art Gallery）、利物浦世界博物館（World Museum）。

4 在倫敦、曼徹斯特和達克斯福德（Duxford）均有分館。

文學作品中的博物館

《金翅雀》 *The Goldfinch*

唐娜‧塔特（Donna Tartt）

這部獲得普立茲獎的小說，其故事核心是主人翁少年席歐（Theo）在紐約大都會藝術博物館遇上炸彈攻擊事件的經歷。不過席歐從碎瓦石堆裡救出來的畫作——卡爾‧法布里蒂烏斯（Carel Fabritius）於一六五四年畫的《金翅雀》，其實是荷蘭海牙莫瑞泰斯皇家美術館所收藏的展品。

《童書》 *The Children's Book*

A・S・拜雅特（A.S. Byatt）

故事描述維多利亞時期的英國，一名逃亡的青年最後在南肯辛頓博物館（後來成為維多利亞與艾伯特藝術博物館）裡紮營，並畫了許多博物館藏品的素描。

《奇光下的祕密》 *Wonderstruck*

布萊恩‧賽茲尼克（Brian Selznick）

皇后區藝術博物館的透視畫如何引發奇想。

這本精彩的童書由圖畫和文字構成，故事中有寫到在美國自然史博物館和

皇后區藝術博物館
Queens Museum of Art, USA

《沈默的羔羊》 *The Silence of the Lambs*

托馬斯‧哈里斯（Thomas Harris）

FBI幹員克萊絲‧史達林（Clarice Starling）需要辨認被害者屍體身上

144

的蛾蛹時，她將蛾蛹帶到華盛頓特區的史密森尼學會。後來證實這是鬼臉天蛾（black witch moth），此品種通常不會出現在屍體被發現的地方，也因此成為尋找兇手的重要線索。

《麥田捕手》 *The Catcher*

J・D・沙林傑（J.D. Salinger）

霍爾頓・考爾菲德（Holden Caulfield）參觀美國自然史博物館，想重拾自己對該地的兒時回憶。

《奧祕匕首》 *The Subtle Knife*

菲力普・普曼（Philip Pullman）

萊拉（Lyra）為了解開「塵」之謎團，她來到威爾所在的牛津，參觀了皮特李佛斯博物館，看見了五花八門的館藏。

英國博物館參訪現況

博物館協會（Museum Association）所做的《二〇一八年英國博物館年度調查》（*Museums in the UK Annual Survey 2018*）中，為英國博物館產業做了簡單的統計，如一四九頁所示。

多數博物館的參訪人數在二〇一六、二〇一七年增長，其中有百分之四十六的博物館回報參訪人數增加，不過也有百分之十一的博物館因為資金裁減被迫縮短營業時間。雖然近年有許多地方機關預算大幅銳減，仍有許多博物館在獲取資金（比如博物館禮品店和咖啡店的收益）、贈與及捐獻上是增加

的。儘管財務方面的壓力增加，很多博物館還是以對外交流和教育計畫為主，其中有百分之四十二的博物館回報學校前來參訪的數量有增加。

英國博物館類型

獨立	43%
地方機關	24%
國立	10%
獨立但前身為地方機關	6%
軍方	4%
大學院校	4%
國家信託	1%
蘇格蘭國家信託（National Trust for Scotland）	0.2%
蘇格蘭文物局（Historic Scotland）	0.2%
其他	7%

英國博物館地區分布

英格蘭南部（包含倫敦）	30%
英格蘭中部	23%
英格蘭北部	26%
蘇格蘭	9%
威爾士	6%
北愛爾蘭	3%
曼恩島	3%

受戰爭波及的博物館

戰事期間，博物館也無法倖免。英國內戰期間（一六四二一一六五一年），議會統帥費爾法克斯將軍（General Fairfax）派了士兵保護博德利圖書館內的藏書和物件，希望能在查理一世皇軍棄守牛津時免於被搶劫一空。二次世界大戰時，倫敦遭受閃電戰（Blitz）攻擊，期間許多重要博物館將其藝術珍藏存放在地下碉堡或是遙遠的鄉村屋宅。神奇的是，最後倫敦只有失去一幅博物館所藏的畫作——理查・威爾遜（Richard Wilson）的《處死妮奧普的孩子們》（The Destruction of the Children of Niobe），這幅畫當時正在西區一間修復工作室進行修復，但最後在戰爭中被炸彈炸毀。近幾年也有幾次

驚險的博物館攻擊事件：二○○一年，塔利班攻擊了位在阿富汗喀布爾的國家博物館，他們以鶴嘴鋤摧毀超過兩千七百五十幅描繪生活的古畫，表明這些圖像褻瀆了神明。同年，塔利班用炸彈炸毀了古老的巴米揚大佛（Buddhas of Bamiyan），這尊佛像是在四世紀至六世紀期間鑿刻在粗獷砂岩峭壁上的創作，但因為其形象被塔利班視為偶像崇拜，因此兩座高三十五公尺和五十三公尺的佛像被炸得四散。二○一五年，伊斯蘭國戰士突襲了伊拉克摩蘇爾博物館，以長柄槌摧毀古老的雕像和藝術品，伊拉克文化遺產遭受重大損失，也引發世人譴責。

阿富汗國家博物館
National Museum, Afghanistan

摩蘇爾博物館
Mosul museum, Iraq

151

消失的博物館

很早以前，博物館常是因為有狂熱收藏者的努力才得以誕生，也因此，這類博物館的命運往往與其設立者息息相關。不幸的是，有些非常精彩的收藏因為主人的轉讓就此分散、被販售一空，或是被更大間的機構接收。以下便是幾間消失的博物館：

布朗大學的簡克斯博物館

一八七一年，約翰‧輝普‧波特‧簡克斯（John Whipple Potter Jenks）在美國羅德島布朗大學內設立了簡克斯自然歷史人類學博物館（Jenks

Museum of Natural History and Anthropology）。這座擁有大量民族文化與自然歷史標本的博物館不僅適合教學，更是研習生物學這類發展迅速學科學生的實驗室。簡克斯一直小心翼翼地維護這些收藏，直到一八九四年他在博物館內的羅德島長廊（Rhode Island Hall）階梯上昏倒，不幸逝世。一九一五年，因為學校需要更多教室，博物館輾轉變成了儲藏室；一九四五年，校方莫名將九十二台卡車份量的收藏全部丟棄，只有少部分文物存留下來，散落在各地的博物館內，許多生物學家都為了這些榮耀一時的館藏感到可惜。

威廉・布拉克的埃及館

　　一八〇九年，倫敦表演者兼收藏家威廉・布拉克（William Bullock）在倫敦開設了他的第一間博物館。隨著收藏增加，他住進皮卡迪利區

153

（Piccadilly）一間宛如埃及神廟的建築裡（為英國第一座埃及風格的建築）。

風格前衛的他將自己共三萬兩千件的民族文化與自然標本拿出來展示，並搭配詳細解說。參觀的訪客均收一先令作為入場費，才可以進入主館；若要去「萬神廟（Pantherion）」——佈置成熱帶雨林，裡頭展示動物標本與其生存環境的區域，則需要另外再付一先令。布拉克於一八一九年出售自己的收藏，而該幢展館一直到一九〇五年被拆除之前都持續有其他展覽展出。

紐約斯古德美洲博物館

約翰‧斯古德（John Scudder）在一八一○年開設自己的博物館，幾年後他將展示品全數遷移到曼哈頓某處廢屋裡。此批品味獨特的收藏包括十八英呎長的蛇，還有蘇格蘭瑪麗女王的床單。這座博物館非常受歡迎，後來遷至百老匯與安恩街（Ann

155

Street）街口，營業至晚上九點。入場費很便宜，訪客還可以就著燭光欣賞館藏。知名的馬戲團主者巴納姆（P.T. Barnum）非常喜歡這座博物館，他在一八四一年時予以收購，並將其進一步改造成另一種奇觀：他規劃了活人展示，如暹羅連體嬰。可惜的是該博物館和收藏最後在一八六五年付之一炬。

羅馬基歇爾博物館（Museo Kircheriano）

阿塔納奇歐斯・基歇爾（Athanasius Kircher，一六〇一—一六八〇年）是一名喜好探險、語言、數學與埃及學等學科的耶穌會通才。多虧耶穌會廣大的傳教網絡，基歇爾得以向世界各地的學者學習新知，他也撰寫了幾本書和手冊，向世人分享了從火山學到象形文字等各領域的學術理論。基歇爾是創設自然歷史博物館的人之一，博物館設立在羅馬的羅馬學院（Collegio

Romano）。除了展示自然歷史標本，如琥珀裡的蜥蜴，他還有許多奇珍異寶，包括會說話的雕像、埃及方尖碑和神奇燈籠。該博物館完全展現出基歐爾的個人特質與愛好，不過在他逝世後，博物館就每況愈下，最後結束營運。

157

倫敦約翰‧赫維賽的博物館

約翰‧赫維賽（John Heaviside）為國王喬治三世的外科御醫，一七九三年，他在自己位於倫敦漢諾威廣場（Hanover Square）十四號的住所裡開設了一間博物館。赫維賽利用繼承得來的財產，買下同業醫師亨利‧華生（Henry Watson）的解剖收藏，在每週五晚上為「令人尊敬的紳士們」公開展示。這批收藏包括裝著解剖樣本、整齊排列的玻璃罐，還有礦物、化石和昆蟲標本。博物館在一八二八年赫維賽逝世時閉館出售，有些收藏最後留存在亨特利安博物館。

雪菲爾聖喬治博物館

一八七五年，著名的藝評家約翰・拉斯金（John Ruskin）在雪菲爾沃克里（Walkley）設立聖喬治博物館（St George's Museum）。該館收藏了大量的水彩、印刷、礦石、繪本和硬幣，這些東西是當時雪菲爾鋼鐵工人的靈感發想來源，而拉斯金認為這群人是全世界最棒的藝術職人。該博物館當時可以免費參觀，但受限於建築本身規模很小，收藏也因此受侷限。拉斯金曾試圖向公眾募款打造更大的展區，但最後不得其行。一八九〇年，拉斯金的身體健康開始惡化，他接受雪菲爾企業（Corporation of Sheffield）的提議，將整棟

159

建築的藏品搬到米爾斯布魯克（Meersbrook），並改名為拉斯金博物館（The Ruskin Museum）。此博物館後來於一九五三年關閉，所有藏品被移到倉庫存放。二〇〇一年，收藏又重新復出，被搬到雪菲爾市中心全新的千禧年畫廊（Millennium Gallery）複合區，成為今天的拉斯金藝廊。

拉斯金藝廊
Ruskin Gallery, UK

大受歡迎的展覽

受歡迎的展覽意味著會有大量參訪者湧入博物館和美術館，刺激客流量，同時吸引新的民眾欣賞館內藏品。二〇一八年的世界級展覽若以參訪人次來看，中國上海博物館主辦了前十名中的五場。《藝術新聞》（Art Newspaper）列出二〇一八年前十大最受歡迎的展覽，請見下頁。

當中紐約大都會藝術博物館的《天堂般的時尚》排名第一，顯示出時尚類展覽漸漸成為大眾感興趣的展覽趨勢。二〇一九年，倫敦維多利亞與艾伯特博物館展出的《迪奧展》也因為開幕三週內入場門票全數售罄，只得延長繼續展出七週。

二〇一八年十大最受歡迎的展覽

	展覽	參訪人次／每日
1	紐約大都會藝術博物館《天堂般的時尚》 *Heavenly Bodies: Fashion and the Catholic Imagination*	10,919
2	紐約大都會藝術博物館《米開朗基羅：神聖的繪圖人與設計師》 *Michelangelo: Divine Draftsman and Designer*	7,893
3	史密森尼博物館華盛頓特區分館《徐道獲：如家》 *Do Ho Suh: Almost Home*	7,853
4	上海博物館《泰特不列顛美術館珍藏展：1700-1980》 *Masterpieces from Tate Britain 1700-1980*	7,126
5	上海博物館《青銅》 *Bronze Vessels*	6,933
6	東京國立新美術館《東山魁夷回顧展：1908-1999》 *Higashiyama Kaii Retrospective 1908-1999*	6,819

二〇一八年十大最受歡迎的展覽

	展覽	參訪人次 ／每日
7	上海博物館《歐亞衢地：貴霜王朝的信仰與藝術》 *Crossroad: The Beliefs and Arts of the Kushan Dynasty*	6,741
8	上海博物館《俄羅斯國立特列恰科夫美術館珍品展》 *The Wanderers: Masterpieces from the State Tretyakov Gallery*	6,666
9	東京國立新美術館《繩文文化：日本的萬年史前藝術》 *Jomon: 10,000 Years of Prehistoric Art in Japan*	6,648
10	上海博物館《百代過客—山西博物院藏古代壁畫藝術精品展》 *Ancient Wall Paintings from Shanxi Museum*	6,552

免費參觀的國立博物館

「免費參觀國立博物館」是英國工黨在二○○一年執政時於全英國實施的政策，這是為了讓國家文化遺產能拓展至社會各個階級的生活中。這項政策的絕佳效果表現在博物館的參訪人數上：根據英國文化媒體暨體育部的數據，二○○○年至二○一○年間，國立博物館的參訪人次增加了百分之五十一。對於之前需收費的博物館影響更是顯著：二○○○年一月至二○一○年十一月間，利物浦國家博物館的訪客人次增加了百分之兩百六十九；國家海事博物館增加了百分之兩百零四；國立自然歷史博物館增加了百分之一百八十四；維多利亞與艾伯特博物館增加了百分之一百八十。免費博物館的影響也顯現在孩童身

上，二〇〇〇年一月至二〇一〇年十一月之間，參訪的孩童人數增加了百分之三十六，同期間少數民族參訪人次增加了百分之一百七十七點五，其中也包括社會經濟階級較低的族群。今天，全英國共有超過五十間國立博物館可以免費參觀。

利物浦國家博物館
National Museums Liverpool, UK

國家海事博物館
National Maritime Museum, UK

失戀博物館

二〇〇六年，克羅埃西亞籍藝術家伴侶歐琳卡・維斯提卡（Olinka Vištica）和德拉森・格魯比斯克（Dražen Grubišić）分手。他們在整理曾經共有、如今得丟棄的東西時，發現這些物件敘述了他們的愛情故事，於是一座為了向過往愛情信物致敬的博物館就此誕生。第一座失戀關係博物館設立在薩格勒布（Zagreb），展示由民眾提供的過往關係紀念品，希望以此告別晦暗的過去，分享心碎的心情。這座博物館的設立非常成功，因此在二〇一六年於洛杉磯開設了第二間分館，有實物展也有線上展覽，民眾可以上傳紀念物和過往的情感回憶。每一個物件皆有簡短的匿名介紹，包括⋯

166

● 一支舊的諾基亞手機──「那段感情有三百多天之久，他把自己的手機送給我後，我便再也聯絡不上他了。」

● 一台烤土司機──「我把烤土司機帶走，你還能怎麼烤麵包呢？」

● 一對矽膠乳房──「我終於決定把隆好的乳房取出，回復我本來的體態，拒絕前伴侶留給我的任何影響。能把這一對讓我痛苦至極的矽膠乳房拿掉，也是件很美好的事。」

● 裝滿菸蒂的玻璃罐──「我們曾一起說好，把這瓶菸蒂裝滿後就要戒菸。」

● 一枚鑽戒──「她（他）相信（撒謊）。」

英格蘭各地區最多參訪人次的博物館

英國旅遊局官方旅遊網站「Visit England」每年會彙總《觀光勝地年度人次調查報告》（*The Annual Survey of Visits to Visitor Attractions*），條列出英國各地區最受歡迎的名勝場所。下頁數據中也包含了二〇一七年英格蘭各地區最受歡迎的「博物館和藝廊」。

二〇一七年英格蘭最受歡迎的觀光勝地中，最多參訪人次的前十名中有八名為博物館，由此可見英國人對國家文化遺產之愛好尤甚。

二○一七英格蘭各地區最多參訪人次的觀光景點

博物館／藝廊	地區	參觀人次	備註
沃拉頓莊園公園（Wollaton Hall and Park）	東米德蘭郡（East Midlands）	295,078	免費
英國國家太空中心（National Space Centre）	東米德蘭郡	301,096	需付費
費茲威廉博物館	英格蘭東部	397,169	免費
蘭曼博物館（Lanman Museum）	英格蘭東部	500,000	需付費
大北博物館（Great North Museum）	英格蘭東北部	486,711	免費
比米什民俗博物館（Beamish）	英格蘭東北部	761,655	需付費
默西塞德郡海事博物館（Merseyside Maritime Museum）	英格蘭西北部	922,503	免費
曼聯博物館（Manchester United Museum）	英格蘭西北部	332,131	需付費

二〇一七英格蘭各地區最多參訪人次的觀光景點

博物館／藝廊	地區	參觀人次	備註
艾許莫林博物館	英格蘭東南部	937,568	免費
瑪麗羅斯號博物館 （Mary Rose）	英格蘭東南部	364,295	需付費
皇家艾伯特紀念博物館 （Royal Albert Memorial Museum）	英格蘭西南部	252,662	免費
巴斯羅馬浴場博物館 （Roman Baths, Bath）	英格蘭西南部	1,318,976	需付費
伯明罕博物館暨美術館 （Birmingham Museum & Art Gallery）	西米德蘭茲郡 （West Midl- ands）	602,634	免費
黑郡生活博物館 （Black Country Living Museum）	西米德蘭郡	332,717	需付費
雪菲爾博物館： 千禧年畫廊 （Museums Sheffield: Millennium Gallery）	約克郡與漢伯地 區（Yorkshire & Humber）	723,128	免費
洛瑟頓花園展廳 （Lotherton Hall & Gardens）	約克郡與漢伯 地區	415,611	需付費

無用博物館

無用博物館開設在奧地利的赫恩鮑姆加爾滕（Herrnbau-mgarten），是由一群當地藝術家在一九九四年所設立，主要收集、展示失敗的創作發明和沒有用處的物件，以此博人歡笑。這座小型博物館有一部分展示了前所未見的單隻襪子展和一些收納老舊鈕扣的空箱子，當時他們還在網站上懇請大眾提供形單影隻的襪子，想以此累積成一批收藏。

此博物館的主要展品是被認為失敗或沒有用處的發明，比如：有插座的

碗、裸體主義者的透明行李箱、減肥者用的有孔湯匙、裝有防護套的擀麵棍（讓你在打人的時候不會真的傷到對方），還有透明卡牌。

無用博物館
Nonseum, Austria

172

蠟像博物館

為名人製作蠟像的傳統源自於歐洲貴族，從中世紀開始，歐洲貴族便開始將蠟製肖像用於逝世皇親貴族的葬禮上。棺木入土為安後，比擬真人的蠟像就會被放在教堂和公共場所供人觀賞，西敏寺博物館就陳列了數座蠟製肖像，包括一六八五年國王查爾斯二世逝世時為其製作的雕像。十八世紀，開始有愈來愈多人為在世的皇族製作蠟像，法國宮廷藝術家安東瓦‧貝諾瓦斯特（Antoine Benoist）就曾在法國宮廷內巡迴展出四十三座名人蠟像；英國皇室也曾有類似的蠟像收藏，在一七二一年展示於倫敦弗利街（Fleet Street）。

173

不過真正締造這股風潮的是杜莎夫人（Madame Tussaud）。瑪麗‧格勞舒茲（Marie Grosholtz）出生於一七六一年的法國，與母親搬到瑞士後，她為知名物理學家菲利浦‧柯提烏斯（Philippe Curtius）工作。柯提烏斯的嗜好是製作人體的蠟模和蠟像，瑪麗因此學習了製作蠟像的技巧。醫用蠟像的技法在她改良後，用來製作真人大小的名人蠟像，如：伏爾泰。法國宮廷注意到瑪麗的技藝，邀請她到凡爾賽宮擔任當時國王的妹妹——伊麗莎白公主（Madame Elizabeth）的藝術老師。但不幸的是，瑪麗沒過多久就受制於法國大革命的恐怖情勢，被迫製造所有死於斷頭台的人犯頭像，這些頭像最後被遊街示眾，以示警惕，瑪麗也在前僱主國王路易十六及其妻子瑪麗安東尼被處決後製作了他們的蠟像。

一七九五年，瑪麗嫁給了弗朗索瓦‧杜莎（François Tussaud），成為了

174

杜莎夫人，在全歐洲巡迴展示她製作的蠟像作品。一八〇二年，弗朗索瓦離開妻子和兩名年幼的兒子，瑪麗於是搬到了倫敦，開設、裝潢了蠟像博物館。這間博物館旋即成為眾星雲集的場所，連威靈頓公爵（Duke of Wellington）也曾付費參觀，只為一睹自己蠟像似真的樣貌。而瑪麗最驚悚的作品，如法國貴族與著名惡徒的死亡面具，被放在「恐怖屋（Chamber of Horrors）」內，訪客需要付費才可參觀。

今天的杜莎夫人蠟像館已經成為全世界知名的博物館品牌，其受歡迎的程度更是因為民眾太想要親近自己的偶像（就算是蠟製的）而歷久不衰。二〇一七年，賓州蓋茨堡（Gettysburg）的總統與第一夫人蠟像館（The Hall of Presidents and First Ladies）在營運六十年後關閉，所有館藏出售，當中亞伯

175

拉罕·林肯的蠟像拍賣金額最高，為八千五百美金；喬治·華盛頓的蠟像則是五千一百美金。

西敏寺博物館
Westminster Abbey Museum, UK

杜莎夫人蠟像館
Madame Tussauds, UK

176

倫敦十大最受歡迎的展覽

每年《藝術新聞》會彙總全球最受歡迎博物館與藝廊的參訪人次數據。倫敦是全世界最著名、熱門博物館的所在地之一，二〇一八年，倫敦最受大眾歡迎的付費展覽如下頁所示。

英國皇家藝術學院在二〇一八年打破紀錄，總計有一百六十萬參訪人次，人數比前一年多了五十萬。

英國皇家藝術學院
Royal Academy of Arts, UK

二〇一八年倫敦十大最受歡迎展覽

展覽名稱	參訪人次 （單日／總數）
英國皇家藝術學院《250週年：夏季展》 *250th Summer Exhibition*	4,296／296,442
英國皇家藝術學院《查理一世：國王與收藏家》 *Charles I: King and Collector*	3,250／256,789
泰特現代美術館《畢卡索1932：愛、名譽和悲情》 *Picasso 1932: Love, Fame, Tragedy*	2,802／521,080
泰特現代美術館《莫迪里亞尼展》 *Modigliani*	629／336,469
英國皇家藝術學院《大洋洲特展》 *Oceania*	1,857／135,555
維多利亞與艾伯特博物館《芙烈達卡蘿：創造自我》 *Frida Kahlo: Making Her Self Up*	1,823／284,420

二○一八年倫敦十大最受歡迎展覽

展覽名稱	參訪人次 （單日／總數）
英國國家美術館《莫內與建築》 Monet and Architecture	1,702／190,626
巴比肯藝術中心《巴斯奎亞：真正的狂潮》 Basquiat: Boom for Real, Barbican Art Galleries	1,652／209,835
海沃德藝廊《安德烈亞斯・古爾斯基展》 Andreas Gursky, Hayward Gallery	1,621／122,468
英國皇家藝術學院《達利／杜象特展》 Dalí/Duchamp	1,410／121,242

點亮博物館

南肯辛頓博物館（於一八九九年改名為「維多利亞與艾伯特博物館」）第一任館長亨利・柯爾（Henry Cole，一八〇八—一八八二年），認為在博物館裡研讀文物和藝術是勞動階級的公共教育中重要的一環，他強調博物館應當是「大家的教室」，然而，十九世紀時的勞動階級工時很長，休息時間非常少，因此參觀博物館不算是重要的日常活動。柯爾提議讓博物館在夜間營業，並表示：「公共博物館在夜間營業，或許就是有效抗衡酒館的方法。」但是在沒有白天的自然光線下，所有文物展示會顯得陰暗無趣，為了改善這個狀況，南肯辛頓博物館的弗朗西斯・福克上尉（Captain Francis Fowke）在新建的希普尚

克藝廊（Sheepshanks Gallery）加裝了瓦斯燈——成為全世界第一座使用人工照明的博物館。該藝廊於一八五七年六月二十二日開幕，兩個大展示間裡放了一百一十二組瓦斯燈，另外兩間小藝廊則放了八十四組，如此一來，博物館得以營業至晚上十點，也很快就使參訪人數增加，此外，福克設置的瓦斯燈光線能夠仿造、補足白天的自然光，減少映照在畫作上的刺眼強光。

如此新穎的照明手法大獲成功，當時的愛丁堡科學藝術博物館（即今日的蘇格蘭國立博物館）、牛津大學博物館（即後來的牛津大學自然史博物館）以及伯明罕美術館皆迅速跟風，也加裝了瓦斯燈照明系統；大英博物館則因為怕引起火災而拒絕裝設瓦斯燈，不過一八七九年大英博物館卻成為第一座加裝電燈的博物館，在前廳、閱覽室和前庭都裝設了電燈，這項創新相當成功，一八九○年英國各大博物館紛紛仿效。《倫敦每日新聞》（London Daily

News）的一名記者當時更予以好評：「一八九〇年三月十三日：毫無疑問的，在門庭若市的……參觀民眾中，肯定有很多人造訪了裝有迷人電燈設備的希臘、羅馬、埃及和敘利亞展示間，或許是錯覺，不過對我們來說，比起白天，這些古典雕塑在夜晚的全新照明下，似乎看起來更栩栩如生，煞有其事。」

蘇格蘭國立博物館
National Museums Scotland, UK

伯明罕博物館暨美術館
Birmingham Museum and Art Gallery, UK

再平凡不過的博物館

並非每間博物館都收藏無價之寶，全世界就有幾座博物館收藏的是大量極其平凡之物。以下是幾間平凡無奇的博物館：

英國紹斯波特（Southport）除草機博物館

為了紀念平凡的除草機，館內展示一系列復古的除草機器，還有許多「有錢名人們的除草機」。

英國除草機博物館
British Lawnmower Museum, UK

美國佛蒙特州格洛佛（Glover）日常生活博物館

這間自助式博物館[1]，位於佛蒙特州一間簡陋屋子裡，其設立宗旨為紀念任

何非外來、在日常生活中出現的熟悉物品。

日常生活博物館
Museum of Everyday Life, USA

[1] 白天參觀的前幾名訪客需要把燈打開，最後幾名訪客則需要關燈。

184

德國烏爾姆（Ulm）麵包文化博物館

這是一間專為麵包而設的博物館，館內有一萬六千件與麵包有關的文物（非真正麵包）。創立者認為，麵包不僅僅是展示品，更應該是每天新鮮烘焙食用的物品。

麵包文化博物館
Museum of Bread Culture, Germany

美國喬治亞州哥倫布市午餐盒博物館

館內展示了三千五百個金屬午餐盒，還用了許多孩子們最喜歡的人物角色貼紙裝飾。

185

日本橫濱拉麵博物館

此博物館主題是關於拉麵的歷史與發展流變。

🏛 拉麵博物館
Ramen Museum, Japan

印度新德里蘇拉巴國際馬桶博物館

這座博物館主要紀念馬桶從公元前兩千五百年出現至今的發展歷史和演變。

🏛 午餐盒博物館
Lunch Box Museum, USA

186

蘇拉巴國際馬桶博物館
Sulabh International Museum of Toilets, India

美國堪薩斯州拉克羅斯市（La Crosse）堪薩斯鐵絲網博物館

館內展示了兩千四百種不同的鐵絲網，展現過去鐵絲網對移居美國者的土地分配之影響。

堪薩斯鐵絲網博物館
Kansas Barbed Wire Museum, USA

歐洲年度博物館獎

歐洲年度博物館獎（The European Museum of the Year award）是由歐洲理事會監管，獎勵近期完成重建、擴建或全新打造的博物館或美術館。該獎項旨在表彰經歐洲理事會（共四十七個國家）認同，在博物館領域上有傑出表現的博物館。獎項從一九七七年開始頒發，知名的獲獎博物館包括：

歐洲年度博物館獎

1977　英國鐵橋谷博物館
　　　（Ironbridge Gorge Museum）

1981　希臘納夫普利翁（Nafplio）伯羅奔尼撒民俗博物
　　　館基金會
　　　（Peloponnesian Folklore Foundation）

1987　英國比米什民俗博物館
　　　（Beamish Museum）

1994　哥本哈根丹麥國家博物館

1996　布加勒斯特羅馬尼亞農民博物館
　　　（Museum of the Romanian Peasant）

1998　利物浦國家文物維護中心[1]
　　　（National Conservation Centre）

1999　法國伊西萊穆利諾牌卡博物館
　　　（French Museum of Playing Cards）

2003　英國倫敦維多利亞與艾伯特博物館

2008　愛沙尼亞塔林庫木藝術博物館
　　　（Kumu Art Museum）

2013　格拉斯哥河濱博物館
　　　（Riverside Museum）

2014　土耳其伊斯坦堡純真博物館
　　　（Museum of Innocence）

2018　倫敦設計博物館
　　　（Design Museum）

[1] 利物浦國家文物維護中心於二〇一〇年永久停業。

全世界規模最大的美術館

許多博物館和美術館都有為數龐大、難以一一細數的文物收藏，不過每次能展出的只是其中一小部分而已。要真正量測規模最大的藝術博物館，必需考量到實際的展示空間，也就是那些能真實展現藝術的區域。下頁是以實際利用展示空間來計算的全世界規模最大的博物館：

博物館	地點	設立年	空間 （平方公尺）
1. 羅浮宮	巴黎	1792	72,735
2. 艾米塔吉博物館	聖彼得堡	1764	66,842
3. 中國國家博物館	北京	1959	65,000
4. 大都會藝術博物館	紐約	1870	58,820
5. 梵蒂岡博物館	梵蒂岡	1506	43,000
6. 東京國家博物館	東京	1872	38,000
7. 國立人類學博物館 （National Museum of Anthropology）	墨西哥市	1964	33,000
8. 維多利亞與 艾伯特博物館	倫敦	1852	30,658
9. 國立中央博物館 （National Museum of Korea）	首爾	1945	27,090
10. 芝加哥藝術博物館 （Art Institute of Chicago）	芝加哥	1879	26,000

* 資料出處：二〇一七年五月worldatlas.com。

私人博物館

在公共博物館這個概念出現以前，所有的博物館皆是私人收藏，為個人獨有的產物。今天，這種新型態的私人博物館愈來愈多，且多為私人藝術博物館，自西元二〇〇〇年以來有超過兩百座設立，通常是富裕之人或機構希望能向世人分享其藝術收藏而建。私人藝術博物館有一大部分與當代或現代藝術有關，他們沒有股東或董事會涉入營運，因此也顯得風格更前衛，或展現更極端的個人品味。以下是幾間私人博物館：

192

阿根廷柯洛美（Colomé）詹姆斯特瑞爾博物館

由瑞士藝術收藏家唐納得・赫斯（Donald Hess）創立，主要展示美國當代藝術家詹姆斯・扎瑞爾（James Turrell）的色彩光影裝置藝術。

詹姆斯特瑞爾博物館
James Turrell Museum, Argentina

南非開普敦非洲當代藝術博物館

為非洲最大的當代藝術博物館，二〇一七年開幕。其展示品主要來自 Puma 公司前德國執行長約亨・蔡茨（Jochen Zeitz）的私人收藏。

非洲當代藝術博物館
Zeitz Museum of Contemporary Art Africa, South Africa

土耳其伊斯坦堡艾吉茲博物館

二〇〇一年開幕，為土耳其第一座公共的當代藝術殿堂。

艾吉茲博物館
Elgiz Museum, Turkey

塔斯馬尼亞荷巴特市（Hobart）新舊藝術博物館

於二〇一一年開幕，展示收藏家大衛・沃爾許（David Walsh）許多備受爭議的藝術收藏。

新舊藝術博物館
Museum of Old and New Art (MONA), Australia

194

中國上海龍美術館

為收藏家夫妻檔劉益謙與王薇創辦的眾多博物館之一。該博物館各樓層藏品分別向中國古玩‧文化大革命時期的中國藝術和當代藝術致敬。

龍美術館
Long Museum, China

世界著名的故居博物館

著名藝術家或知名人士曾住過的屋宅，經常變成由後人維護並轉型為向出名屋主致敬的博物館，訪客參觀時可以一探啟迪偉大作家、音樂家和藝術家的生活環境。下面是幾間名聲響亮的住處博物館（亦請參見第一二一頁的「英國作家故居博物館」）：

英國貝克斯里西斯（Bexleyheath）威廉・莫里斯「紅屋」

紅屋為威廉・莫里斯（William Morris）發起「英國美術工藝運動（Arts and Crafts movement）」過程之展現。該屋宅是由菲利普・韋伯（Philip Webb）於一八五九年設計，莫里斯自己設計了屋內的家具，前拉斐爾派（Pre-Raphaelite）的愛德華・伯恩瓊斯（Edward Burne-Jones）則製作繪畫和彩繪玻璃。

紅屋
Red House, UK

197

巴黎城外吉維尼（Giverny）的莫內花園故居

多虧了攜帶式顏料管的發明，莫內成為率先在戶外一邊呼吸新鮮空氣一邊作畫的畫家之一。他在吉維尼的住處打造了一座美麗庭院，還在睡蓮池上搭建了日式風格的橋，此處的風景讓他創作出許多著名畫作。

紐約東漢普頓（East Hampton）區波拉克克拉斯納宅邸

這座位於紐約東漢普頓區的大屋和穀倉，是傑克森·波拉克和他的藝術夥伴妻子李·克拉斯納（Lee Krasner）於一九四五年向藝術商佩姬·古根漢

198

（Peggy Guggenheim）借錢後買下。如今穀倉工作室的地板上，仍保留波拉克創作其知名作品時潑灑留下的色漆。

劍橋茶壺院美術館

一九五八年至一九七三年間，此建築為時任倫敦泰特美術館館長的吉姆（Jim）與海倫・埃德（Helen Ede）夫妻所居住的住所，他們夫妻倆收藏了一批藝術品放在家裡，包括瓷器、玻璃器皿和自然標本。

墨西哥市芙烈達之家

芙烈達‧卡蘿（Frida Kahlo）與她的丈夫迪亞哥‧利維拉（Diego Rivera）居住的老家。臥房裡可以看到她的輪椅，以及裝設在床頂天花板上的一面鏡子。在她差點因公車意外而喪命後，餘生幾乎都在此度過。

芙烈達之家（藍色之家）
Frida Kahlo Museum（La Casa Azul），Mexico

倫敦布魯克街25號的韓德爾故居博物館

這位知名的作曲家從一七二三年到一七五九年逝世前都住在這幢小而巧的

獨棟屋中。在這裡他花了很多時間作曲，甚至是排練，因為在當時他在柯芬園劇院（Covent Garden Theatre）的主要表演空間需要與一家劇團共享。

韓德爾故居博物館
Handel House Museum, UK

倫敦約翰索恩爵士博物館

知名建築師約翰‧索恩爵士（Sir John Soane）買下在林肯因非爾德（Lincoln's Inn Fields）三幢屋子後改建，以用來展示他獨特、奇異的收藏。一八三三年，他在《國會法案》（Act of Parliament）通過之後得已保障、維護自己的住屋，為後世維護收藏。

約翰索恩爵士博物館
Sir John Soane's Museum, UK

歐洲博物館統計

「歐洲群體博物館統計（European Group on Museum Statistics，簡稱EGMUS）」收集全歐洲博物館的數據資料，為歐陸地區博物館發展提供更廣泛的視野，資料如下頁所示。

根據歐洲博物館組織聯合會（Network of European Museum Organisations，簡稱NEMO）表示，歐洲全境有超過一萬五千間博物館，每年造訪的人次總數共超過五億人。

國家	博物館數量	每年超過5千 參觀人次的博物館數
奧地利	553	223
捷克	484	247
法國	330	185
德國	6,712	2,129
愛爾蘭	230	56
義大利	459	279
荷蘭	694	480
西班牙	1,504	847
瑞士	1,108	315
英國	1,732	n/a

* 資料統計：二〇一〇年至二〇一六年。

希區考克與博物館

知名的電影導演阿弗列德・希區考克（Alfred Hitchcock，一八九九—

一九八〇年）向來喜歡在作品中放入著名的地標，比如《海角擒兇》

（Saboteur，一九四二年）裡的自由女神像，還有《北西北》（North by

Northwest，一九五九年）裡出現的總統山（Mount Rushmore），不過在他幾

部著名電影作品中，最常看到的背景其實是博物館。以下為四部希區考克電影

作品裡的博物館場景：

《敲詐》Blackmail，一九二九年

希區考克第一部有聲電影，結尾有一場穿越埃及房舍、翻上大英博物館閱覽室屋頂的追逐戲碼。

《火車怪客》Strangers on a Train，一九五一年

邪惡角色布魯諾（Bruno）從華盛頓特區國家美術館內的柱子後方出現。

《迷魂記》Vertigo，一九五八年

吉米・史都華（Jimmy Stewart）第一次見到金・諾華克（Kim Novak）

時，諾華克就是坐在舊金山榮耀宮博物館內那幅據信是她祖先卡洛塔・瓦德茲

（Carlotta Valdez）的畫前。

《衝破鐵幕》 *Torn Curtain*，一九六六年

柏林舊國家美術館內的華麗磁磚地板和有如迷宮的空間，為保羅・紐曼

（Paul Newman）扮演的角色，提供了逃避追殺的絕佳場所。

Chapter 3

博物館珍藏

林布蘭《夜巡》

一六三九年，林布蘭‧哈爾曼松‧范萊茵（Rembrandt Harmenszoon van Rijn，一六○六—一六六九年）受法蘭斯‧班寧‧柯克隊長（Captain Frans Banninck Cocq）委托為軍隊作畫，這幅團體畫因為光線構圖運用上的突破而家喻戶曉。這件作品於一六四二年完成，在十八世紀時被命名為知名的「夜巡（The Night Watch）」[1]。此畫因為歷時已久，灰塵使其更加灰暗，讓大眾誤以為這幅畫描繪的是夜景（但其實不然）。《夜巡》是一幅巨大的畫作，規格為長十二英呎，寬十四英呎，畫中人物幾乎與真人等高。一七一五年，該畫作被移至阿姆斯特丹市政廳，當時還為了要符合牆面而裁切畫布，使畫中少了

兩名人物和上方拱橋的一部分，還好當初仍存有一幅小型的原畫複製品，才得以看出原來完整的構圖。

阿姆斯特丹國家博物館於一八八五年建立時，還特別設置一個房間來展示這幅博物館裡最重要的寶藏，一九三四年更在畫的下方增設一道活板門，如果發生災難，可以輕易經由活板門取回畫作。這幅重要的傑作曾三度遭受無妄之災（請見第四十三頁），但幸好後來都完整修復，也因為這幅名畫過去的經歷，如今博物館派了守衛隨時看守。

二〇一九年七月開始，該幅畫作展開全新的修復計畫。修復師們在大型玻璃房裡從事修復工程，好讓參觀博物館的參訪者可以一邊欣賞，一邊提問。除

此之外，修復過程將在網路上實況轉播，讓無法親身見證修復的民眾也能有機會觀賞。

1 《夜巡》雖然有許多其他正式題名，但都與「法蘭斯‧班寧‧柯克隊長與副隊長威廉‧范‧路庭伯（Willem van Ruytenburch）帶領之下的阿姆斯特丹第二區官員和其他民兵」等名稱相似。

210

畢卡索《格爾尼卡》

此幅巨型壁畫長三點五公尺，寬七點八公尺，是西班牙共和時期政府為了一九三七年的巴黎萬國博覽會而委託畢卡索創作。當時納粹軍隊受佛朗哥政府鼓舞，對西班牙內戰時的巴斯克小城格爾尼卡（Guernica）進行地毯式轟炸，於是畢卡索以同年他在報紙上看到的慘況和照片，創作這幅畫以作為呼應。畢卡索在將靈感和畫作結合之前做了許多研究，可說是在表現戰爭的無情和野蠻上下足了功夫。該幅畫只花了三週就完成，其黑、白、灰三個色調交錯，展現出戰爭的殘酷。

儘管這幅畫是傳奇佳作，但在巴黎博覽會上卻被眾人忽略，不過之後這幅畫開始巡迴展出，除了展現出西班牙內戰的驚駭，更因其構圖獲得褒揚。二次世界大戰爆發時，畢卡索本來只請紐約現代美術館代為保管此畫至戰爭結束，後來延長保管到西班牙終獲民主。此舉不僅凸顯出當時自己家鄉深陷水火，更使這幅《格爾尼卡》成為抗戰畫作，化作希望的象徵。

然而，畢卡索未能看到自己的作品於一九八一年凱旋歸返西班牙。《格爾尼卡》首先落腳於馬德里普拉多美術館，一九九二年才移轉到索菲亞王后藝術中心，並以厚實的防彈玻璃保護，顯示出此畫至今仍是具有重要政治意義的作品。

普拉多美術館
Prado Museum, Spain

星條旗

一八一四年九月十四日，一群美國軍人在巴爾的摩麥克亨利堡（Fort McHenry）升起了一幅寬三十呎、長四十呎的巨型美國國旗，以慶祝美國戰勝英國軍隊。弗朗西斯・史考特・奇伊（Francis Scott Key）看見風中飄揚的巨型旗幟，便寫下了〈麥克亨利要塞保衛戰〉（The Defence of Fort M'Henry）一詩，最後被改編成美國國歌。喬治・阿米斯提中校（Lieutenant Colonel George Armistead ）原本是想將經戰爭摧殘過的國旗當作家族傳家寶，後來隨著新國歌愈來愈受歡迎，愈來愈多人想看看這幅國歌靈感創作來源的旗幟，阿米斯提也默默遵從大家的要求，可惜旗幟因為不斷被人碰觸而損

壞，其中一名貪心的紀念品收集客甚至把上頭的一顆星硬扯了下來。一九〇七年，旗幟變得殘破不堪，阿米斯提家先是將旗幟出借，後來贈予華盛頓特區的史密森尼學會，附帶條件是要讓旗幟永久公開展示。一九九八年，該幅旗幟開始進行全面的修復作業，花了十年的時間才修復完成，自此之後，旗幟便存放在一個可以調節氣溫的特製櫥窗裡展示，以維護這面脆弱但具代表性的國旗旗幟。

路易斯西洋棋

大約在一八三一年，路易斯西洋棋（The Lewis Chessmen）於烏伊格（Uig）附近的外赫布里底群島（Outer Hebrides）的路易斯島附近被發現，一八三二年大英博物館取得八十二個棋子，剩下的十一個則由蘇格蘭古文物學會（Society of Antiquities of Scotland）於一八八八年取得。這些棋子約是在一一五〇年至一二〇〇年間製作，當時路易斯島隸屬挪威而非蘇格蘭管轄。九十三個棋子可以湊成超過一組的西洋棋，因此歷史學家表

示，其他棋子可能被挪威商人藏在從斯堪的納

215

維亞到愛爾蘭的貿易路線上，以妥善保管。這些精美雕刻的棋子當中，有的原本在製作時就被染成紅色，且據說是在挪威的特隆赫姆（Trondheim）以海象牙和鯨魚牙齒為材料所造。西洋棋最早是在公元前五百年的印度出現，最後從伊斯蘭世界輾轉流傳到歐洲。這些棋子經過精心製作，展現出當時中世紀社會階級的樣貌，包含國王、王后、主教和騎士。大部分的路易斯西洋棋可以在大英博物館看到，其中有六個長期出借給斯托諾威（Stornoway）的路易斯城堡博物館檔案計畫（Lews Castle Museum and Archive project）所用。

216

迪皮

最著名且被大眾暱稱為「迪皮（Dippy）」的大型梁龍（diplodocus）骨骸模型，在二〇一七年從英國自然史博物館展示廳入口的明星位置正式退休。

迪皮在一九〇五年第一次站上倫敦自然史博物館的展示廳後，旋即成為參訪民眾的最愛。

一八七八年，耶魯大學的奧斯內爾·馬許教授（Othniel C. Marsh）宣告梁龍為新種恐龍。一八九八年，美國懷俄明州幾名鐵軌工人挖到一具巨大的恐龍骨骸，蘇格蘭商人兼慈善家安德魯·卡內基（Andrew Carnegie）決定要為

217

他設立的匹茲堡博物館收購這具骨骸，後來在博物館要組裝這些骨骸標本時，恐龍學家發現這具骨骸與之前的化石有些不同之處，於是便以「*Diplodocus carnegii*」命名此次屬種，同時向卡內基致敬。

英國國王愛德華七世在卡內基城堡看見這具標本的素描後甚感歡喜，因此卡內基決定在倫敦自然史博物館策劃一系列化石展覽[1]。於是迪皮那驚人的兩百九十二塊骨骼複製品被分成三十六包送達倫敦，在小心組裝後陳列在爬蟲類展廳內。原本迪皮的頭部被擺放成往地上看的樣子，但研究人員深入瞭解後，發現梁龍會有頭部上揚的姿勢，因而改變擺設；尾巴本來是平貼在地面，也於一九九三年改成向上彎曲，高於訪客的頭部。迪皮在一九七九年被搬至辛澤大廳（Hintze Hall），成為訪客一進入博物館時，首先會看到的第一座標本。

218

為博物館服務一百一十二年之後，迪皮正式從該位置退役，被一具長約二十五公尺的年輕藍鯨標本取代。此藍鯨是一八九一年在愛爾蘭威克斯福德港（Wexford Harbour）沙岸上擱淺而被發現。大眾喜愛的迪皮也並非完全消失於幕前，它將在英國各個主要地區博物館做三年的巡迴展示，讓更多民眾得以一覽這驚人標本的巍峨景象。

1 此具梁龍的骨骸最後被分成十組，分送給全世界各地的博物館，包括巴黎、柏林和莫斯科。

219

根特斯特魯普大銀釜

一八九一年，考古團隊在丹麥希默蘭（Himmerland）根特斯魯普（Gundestrup）附近的泥炭沼裡，發現了一個精美的銀製大釜。歷史學家認為，此大釜是被當成敬獻品投入泥炭沼中，其側面的雕飾先是被磨除，之後又被偷偷雕琢在容器底部。據稱其製作的時間是在公元前一世紀至前二世紀期間，因此屬於羅馬年代初期鐵器時代留存下來的大型鐵器之一。上頭的浮雕描繪了各種野獸，包括鹿、大象、野豬、馬、狗，還有不少人和神像，這讓學者們在試圖找出其源頭時既驚豔又困惑。這具大釜很可能來自凱爾特文化（Celtic），但歷史學家們對於它是來自色雷斯（Thrace）還是高盧（Gaul）

220

也各持看法，因為其風格、鑄造技術和背後的神祕意涵，均無法證實此大釜是來自單一地區。重新組裝過的大釜（其邊緣和一部分飾帶已遺失）目前放在丹麥哥本哈根的國立博物館內。

羅塞塔石碑

這塊破損的石板在幫助歷史學家解讀埃及象形文字上扮演非常重要的角色，這塊高約一百一十二公分的黑色花崗岩，是一七九九年法軍被拿破崙麾下的法軍在亞歷山大城附近的羅塞塔城發現。一八○一年法軍被英軍打敗，結束佔領埃及，羅塞塔石碑（Rosetta stone）也因此被轉運到英國，成為讓大英博物館迅速發展的館藏之一。專家檢驗石碑之後，發現這塊石碑刻上有三種語言：古埃及象形文字、通俗體（demotic）和古希臘語，內容描寫托勒密五世（Ptolemy V，公元前二一○至前一八一年）頒佈的王室法令。當時雖然沒有人看得懂古埃及象形文字，不過因為有熟悉古希臘語的學者，因此得以解讀

古埃及象形文字的字符意涵，大大拓展了埃及象形文字的研究範疇。一八一四年，湯瑪士・楊格（Thomas Young）為第一位開始解碼此種象形文字的人，但當時進展有限；後來法國學者尚—弗朗索瓦・商博良（Jean-François Champollion）於一八二二年發表一篇論文，說明這些古象形文字記載了埃及文的發音，這也使他在一八二四年有了新的突破：終於成功完整翻譯了全篇銘文。

羅塞塔石碑自從一八〇二年運抵大英博物館後就展示至今，不過在一九一七年，為防止被德軍轟炸摧毀，它被存放在霍本（Holborn）地下五十英呎的郵政地鐵車站長達兩年時間。

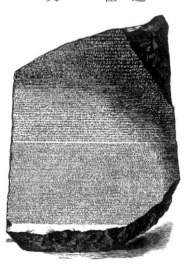

圖坦卡門黃金面具

一九二二年十一月四日，霍華德・卡特（Howard Carter）發現了圖坦卡門（Tutankhamun，約在公元前一三三三年逝世）的完整陵墓。隨著古墓的寶藏和祕辛被一一揭開，全世界都為此興奮不已。卡特在埃及尋找圖坦卡門之墓超過五年時間才有了重大突破：他發現有一道十二階的樓梯通往一道被密封起來的門。卡特向在英國的任務贊助者卡內馮公爵（Lord Carnarvon）發送電報，告知這項驚人發現時，這些階梯都還保持著被泥土遮蓋的狀態。卡特一行人痛苦難耐地等了卡內馮公爵三個星期，為的就是在他抵達埃及時一起揭開陵墓。終於在十一月二十六日，考古團隊開始清理門口和走道，發現盜墓者曾經

侵入墓地又把路線堵住，於是他們找了另一扇密封的門，卡特鑽了一個小孔，從中窺探，在適應裡頭微弱的光線後，他發現墓內有非常多物件，卡內馮公爵問他到底看見了什麼，他驚訝到只能說出：「不可思議的東西！」

整座墓內的物品花了好幾個月才得以編纂成目錄和移出，其中包括嵌珠的涼鞋還有黃金雕像。從發現陵墓後過了兩年，整個考古團隊才準備好打開法老的棺木，裡頭是至今人類發現的第一具完整人形木乃伊，三千三百年來都沒人接近過。而陵墓裡最重要的發現之一，就是覆蓋在木乃伊臉上的圖坦卡門黃金面具，此面具是由黃金、黑曜石（obsidian）、青金石（lapis lazuli）和玻璃製成，約五十四公分長，並完整複製了年輕法老的面容，好讓其靈魂能找得到自己被木乃伊化的軀體，回魂復活。此面具為開羅埃及博物館的館藏之一，對大眾而言，黃金面具至今仍是最有辨識度的古埃及文物。

225

《維納斯的誕生》

《維納斯的誕生》（*The Birth of Venus*）是由桑德羅・波提切利（Sandro Botticelli，約一四四五—一五一○年間）在一四八二年至一四八五年間，受權勢浩大的梅蒂奇家族（Medici family）所託後繪製。此幅畫作描繪了愛神維納斯從海中現身，站乘在貝殼上，由擬人化的西風之神（Zephyr）吹拂至陸地上。《維納斯的誕生》是托斯卡尼地區第一幅用畫布繪製的重要作品，在此之前通常使用的是木板，但木頭在炎熱的天氣裡容易變形，所以當時被視為較廉價的畫布反而愈來愈受歡迎。這幅畫在搬移到烏菲茲美術館以前，有數百年

的時間都掛在佛羅倫斯郊外梅蒂奇家族大宅卡斯泰約莊園（Villa di Castello）

內。

烏菲茲美術館
Uffizi Gallery, Italy

兵馬俑

一九七四年，幾位農民在中國西北地區陝西省西安這處中國古都附近鑿井，他們發現了一具破碎的泥人，成為此貧瘠之地可能暗藏驚人祕密的第一個證據。考古學者們很快進駐此地，慢慢挖掘，結果發現了一支與真人尺寸無異的驚奇陶製軍隊和馬匹，圍繞著從未問世的中國第一位皇帝——秦始皇（公

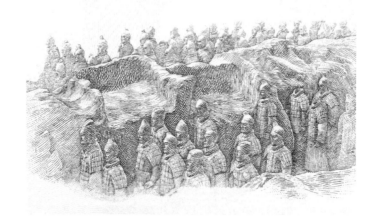

228

元前二五九—前二一〇年）之墓。秦始皇是位偉大且強悍的統治者，他帶著軍隊聲勢浩蕩地統一了全中國，他在位期間還建設了另一項象徵其權威的建築物——萬里長城[1]。考古學家們最終一共挖掘出約八千具保衛古代皇帝陵墓的兵馬俑，還有陶製的武師和青銅製的天鵝、鴨子和鶴，歷史學家對於這些士兵的精湛工藝感到驚豔，每一具兵馬俑都有不同的髮型、面部表情和配戴掛飾。

佔地四英畝的兵馬俑博物館在一九七九年於原址開幕，包含三大區滿是列隊排好的兵馬俑軍隊，參訪民眾可以親身體驗這龐大遺址的可觀規模，中國政府也另外策劃了兩個巡迴展，將兵馬俑樣品帶到歐洲和美國作巡迴展出。

兵馬俑博物館
Museum of the Terracotta Army, China

1 秦始皇建造的萬里長城現在只有少部分留存下來，不過後繼的皇帝們有重新整修，今天看到的長城大部分是明朝（一三六八—一六四四年）的遺跡。

229

Chapter 4

出發 世界博物館巡迴

普拉多美術館

今天位於西班牙馬德里的普拉多美術館，擁有全世界最完整的維拉斯奎茲（Velásquez）、哥雅（Goya）和艾爾·葛雷科（El Greco）的作品，並號稱擁有超過七千六百幅世界級藏品。此博物館最早源自西班牙的哈布斯堡王朝和波旁王朝的收藏，因此西班牙藝術品珍藏相當豐富。國王卡洛斯三世（一七一六一一七八八年）在一七八五年委託人製作一間博物珍奇屋，聘請建築師璜·德·維拉努耶瓦（Juan de Villanueva）來設計。該建築最終於一八一九年開幕，但被斐迪南七世（King Ferdinand）和伊莎貝拉女王（Queen Isabella）當作繪畫與雕塑皇家博物館（Royal Museum of

Paintings and Sculptures）使用。一八六八年該博物館更名為普拉多國家美術

館（Museo Nacional del Prado）。「prado」在西班牙語中的意思為「草原」

或「草坪」，之所以以此為名，是因為該座建築曾可以俯瞰市場花園（market

gardens）的緣故。博物館的第一本展覽目錄於一八一九年製作完成，條列了

三百一十一幅畫作，人多是皇家收藏，其珍藏包括：

耶羅尼米斯・波希的《人間樂園》The Garden of Earthly Delights

維拉斯奎斯《侍女》Las Meninas

魯本斯《優美三女神》The Three Graces

拉斐爾《聖家族》The Pearl

丁托列多《耶穌為門徒洗腳》The Washing of the Feet

哥雅《一八〇八年五月三日的槍殺》The Third of May 1808

233

杜勒《自畫像》 Self-Portrait

葛雷科《手放在胸口的騎士》 The Nobleman with his Hand on his Chest

艾米塔吉博物館

俄羅斯聖彼得堡的艾米塔吉博物館是凱薩琳大帝於一七六四年建立。

該博物館館藏龐大豐富，收藏在六棟複合式建築內，其中包括一七五四年至一七六二年間沙皇主要的住所——冬宮。博物館館藏的基礎是尤漢·高茲可夫斯基（Johann Gotzkowsky）請老畫師為普魯士國王腓特烈二世（King Frederick II）所繪製的兩百二十五幅畫作。當時腓特烈二世因為七年戰爭而債台高築，拒絕付錢購買這批作品，而凱薩琳大帝是唯一樂於付錢的人，這才開始有了這座如今世界知名的博物館。凱薩琳大帝後來繼續拓增藏品，收購其他珍藏，她逝世時，艾米塔吉博物館尚屬私人所有，收藏至少四千幅畫作。

235

一八五二年，新蓋成的艾米塔吉建築開放給大眾，但要到一九一七年革命之後，整座複合式建築才宣告為國立博物館。以下是關於此博物館的統計數據。

整座艾米塔吉博物館也是貓咪的家。這是一七四五年開始的傳統，當時伊莉莎白女皇（Empress Elizabeth）為了解決鼠類猖獗的問題，同意在皇宮內飼養大量貓咪。自那時起，貓咪就被認為是該博物

艾米塔吉博物館	
全館佔地	233,345平方公尺
展示區佔地	66,842平方公尺
陳列品項	3,150,428件
• 繪畫	17,127件
• 雕塑	12,802件
• 考古文物	784,395件
• 錢幣與金屬物	1,125,623件
• 武器與防具	13,982件

館的永久財產（當然，一九四一至一九四四年間，為期九百天的列寧格勒圍城戰的淪陷不算在內，當時糧食短缺，貓咪自然也活不了，不過牠們很有可能是當時整座城內唯一存留下來的生物。）今天，博物館各館共有約七十五隻貓咪居住，牠們偶爾會到展示藝廊裡閒晃。

艾米塔吉博物館
Hermitage Museum, Russia

237

伊斯蘭藝術博物館

伊斯蘭藝術博物館於二〇〇八年在卡達杜哈開幕，整棟建築結合了傳統伊斯蘭建築特色，又具備現代主義的俐落線條，是由華裔美國建築師——設計羅浮宮著名玻璃金字塔的貝聿銘（I. M. Pei）設計。博物館座落在杜哈人工島的島端上，得經由陸橋才能抵達。該館藝術藏品共超過八百件，其中包含了織材、玻璃、早期伊斯蘭文本和雕像，這些展品來源橫跨三大洲、歷史跨度約一千四百年，展現出伊斯蘭藝術底蘊的深度和廣度。

伊斯蘭藝術博物館
The Museum of Islamic Art, Qatar

238

史密森尼學會

詹姆斯・史密森（James Smithson，一七六五—一八二九年）是諾桑伯蘭公爵一世（the 1st Duke of Northumberland）的私生子，他是一名非常厲害的英國礦物學家兼化學家。他終生未娶，將龐大的財產都留給了姪子，但是若姪子最後也沒有子嗣，則該筆財產將留給華盛頓特區創立「史密森尼學會」，以便「提升、交流人類共有的知識智慧」。史密森從未踏足美國[1]，因此歷史學家們都為他的慷慨感到疑惑，但不論他的動機為何，如此大愛之舉對於美國保存藝術、科學和歷史確實有偌大重要性。經過國會長達十年討論如何處理史密森這奇怪的請求後，史密森尼學會於一八四六年八月十日由總統詹姆斯・波克

（James K. Polk）簽呈通過成立。該機構一開始欲專注在科學研究上，但過

沒多久就開始收藏物件，如：美國遠征（US Exploring Expedition）得來的民族文化藏品與自然史標本。一八四九年，從一棟「古堡」建築開始，存放愈來愈多藏品，並於一八五五年開幕。多年後，這間機構已經收藏了來自許多其他博物館的館藏，今天的史密森尼博物館群是全世界最大的博物館教育機構，共涵蓋了十九間博物館、九間研究設施和國立動物園（見二四一、二四二頁）。

當中博物館的部分共有一億五千四百萬件展品，其中有一億四千五百萬件為國立自然史博物館內的科學物件。每一年都有超過兩百八十萬人會造訪其中一間史密森尼集團的博物館（或動物園）。

1 一九〇四年史密森尼的遺體經過火化後，轉送到華盛頓，重新埋葬在原來的史密斯尼大樓（請見第十八頁）。

史密森尼博物館群

史密森尼博物館群

國立肖像館
（National Portrait Gallery）

國立郵政博物館
（National Postal Museum）

倫威克美術館
（Renwick Gallery）

賽克勒美術館
（Arthur M. Sackler Gallery）

史密森尼美國藝術館
（Smithsonian American Art Museum）

史密森尼學會總部「古堡」
（Smithsonian Institution Building）

紐約

庫伯・休伊特國立設計博物館
（Cooper Hewitt, Smithsonian Design Museum）

國立美洲印地安博物館喬治・古斯塔夫・海伊中心
（National Museum of the American Indian,
George Gustav Heye Center）

維吉尼亞州尚帝利

國立航空太空博物館史蒂文烏德沃爾哈齊中心
（National Air and Space Museum, Steven F.
Udvar-Hazy Center）

龐畢度中心

　　巴黎的現代藝術博物館——龐畢度中心，是當今相當具有特色的建築物。由裡到外的新穎設計使室內空間毫無設限，為當時沒沒無聞的倫佐・皮亞諾（Renzo Piano）和理查・羅傑斯（Richard Rogers），還有Arup工程師及弗蘭奇尼（Gianfranco Franchini）的設計作品。

　　龐畢度中心建造於一九七〇年至一九七七年間，此中心在當時還曾引起一些爭議：以往存在於建築物圍牆內且色彩鮮明的管線這次竟外露在建築外，被視為一種革新性的設計。此藝術中心以喬治・龐畢度總統（President Georges

Pompidou）為名，因為當時是在他任內完成這項計畫。他第一次看到建築計畫（從六百八十一件國際競賽作品中得勝的設計圖）時曾說：「這設計將掀起軒然大波。」，而他也說中了。不過，有很多批判、譴責指出這棟建築會讓美麗的巴黎顏喪不堪，認為它的工業造型和極端的現代美學會讓華麗的巴黎天際線就此失色。不過事實證明大眾不認同這些看法，民眾紛紛前來，搭乘電扶梯進入館內欣賞現代藝術品。

龐畢度中心開幕後過了十年，該館在一九八七年的造訪人次就超過了巴黎原來代表現代化的艾非爾鐵塔（一九八七年，龐畢度中心的參訪人次為七百萬人，多於艾非爾鐵塔的四百二十萬人）。龐畢度中心在那之後進行了為期三年的整修，並於二○○○年重新開放，今天的龐畢度中心還涵蓋了公共圖書館、

244

音樂研究中心，以及全歐洲最大型的現代藝術博物館——法國國立現代藝術博物館。

龐畢度中心
Centre Pompidou, France

國立現代藝術美術館
Musée National d'Art Moderne, France

阿布達比羅浮宮博物館

二〇〇七年，阿拉伯聯合大公國（UAE）與法國簽訂協議，在阿布達比建造一座「宇宙型博物館（universal museum）」，展示藝術與文明的發展過程。此協議價值超過十億美元，這座巨型的全新博物館與法國博物館合作，從零開始打造。UAE可以使用「羅浮宮」之名三十年，且前十年新博物館可從法國十三座大型博物館借出三百件藏品來展示——這些博物館包括凡爾賽宮、奧塞美術館和龐畢度中心。為了讓人對博物館印象深刻，該建築由讓・努維爾（Jean Nouvel）設計，有孔的巨型金屬穹頂可以投映無數光影，彷彿是陽光穿透椰棗樹林的樣貌。此座博物館本來預計在二〇一二年開幕，但因為設計繁

複，加上全球經濟不景氣的影響，後來延宕到二○一七年十一月。對這座博物館來說，其中一項大挑戰便是如何保護藝術品不受高溫損害，為此博物館中的幾間藝廊經過縝密設計，確保館內溫度不容易受氣候影響。博物館開幕時，展出了一些從法國羅浮宮借來的知名藝術作品，包括惠斯勒（Whistler）繪製的母親畫像，達文西的《美麗的費隆妮葉夫人》（La belle ferronnière）以及戴維（David）所繪製的拿破崙騎馬英姿，但最重要應屬達文西的《救世主》（Salvator Mundi），是該博物館於二○一七年以破紀錄的四億五千萬美金購得（請見第二十五頁）。

大英博物館

羅伯特・卡頓（Robert Cotton，一五七一—一六三一年）一生積藏了為數驚人的重要書籍和手稿，包括《林迪斯法恩福音書》（*Lindisfarne Gospels*）、兩份《大憲章》（*Magna Carta*）複本，以及一份《貝武夫》（*Beowulf*）的手稿。這批收藏由他的兒孫繼續擴增，直到一七○二年卡頓爵士（Sir John Cotton）逝世時遺贈給國家。一七五三年，大英帝國政府又以一萬英鎊重金購買另一批重要的手稿藏品——「哈雷手稿集（the Harley Manuscripts）」，此為羅伯特・哈雷（Robert Harley）於一七○四年開始累積的收藏。一七五三年漢斯・斯隆爵士（Sir Hans Sloane）逝世時，他將超

248

過七萬一千件的龐大收藏留給了國家。這批由三方儲備的偉大寶藏至此蒐集完成，此後，英國政府通過《英國博物館法》（British Museum Act），設立一座國立博物館（當時為全世界第一座國立博物館），留存這三批重要收藏。

布魯姆斯貝里（Bloomsbury）的蒙塔古居（Montagu House）是首都裡最精美的私人收藏館，在當時被選定為博物館的場地。先是花園在一七五七年開放民眾參觀，之後蒙塔古居整修，一七五九年成為今日的大英博物館。一群理事們促成了這間博物館的誕生，雖然他們開放博物館給一般民眾，但一開始並未讓參觀民眾隨興、自由地參觀藝廊，而是指派博物館工作人員做導覽介紹。博物館雖然免費入場，但在當時看起來「愚笨又好奇」的民眾必須得申請入場券才能進入。大英博物館一開放馬上就獲得成功，第一年營運就達到約一萬兩千人的參訪人數。

隨著藏品愈來愈多，博物館需要更多空間來存放。一八〇八年，湯利展廳（Townley Gallery）竣工，並於十九世紀時陸續增建別廊和整修。一八〇二年，博物館收購了羅塞塔石碑（Rosetta Stone）；一八〇五年則是湯利的經典雕像收藏；一八一六年新增帕德嫩雕塑（Parthenon sculptures），也稱為「埃爾金石雕（Elgin Marbles）」，漸漸累積了更多、更龐大、更多元的藏品。到了

一八八〇年代左右，博物館內已經幾乎擺滿，最後得在南肯辛頓建造另一座博物館來存放所有自然生物標本，後來遂成為自然史博物館，於一八八一年開幕。一九七三年，大英圖書館設立，卡頓圖書館和哈雷手稿的收藏便成為其館藏基礎。大英圖書館在一九九六年以前位於大英博物館的圓形閱覽室，之後遷至國王十字車站（King's Cross）附近才有了獨立建築。之後大英博物館的建造工程從一九九九年的伊莉莎白二世女王迎賓大廳（Queen Elizabeth II Great Court）的玻璃屋頂開始，最後成為全歐洲規模最大的加蓋公共廣場，為博物館增加大幅空間。今天，大英博物館是全世界排名第六受歡迎的博物館，每年都吸引來自全球各地超過六百萬名的訪客。

251

大英博物館小檔案	
設立時間	1753年
海外訪客人數	400萬人
十六歲以下訪客人數	80萬人
官方網站訪客人數	3,090萬人
儲藏室個數	194間
館藏物件總數	800萬件
館內工作的義工人數	600人
參訪總人次數*	620萬人
迎賓大廳屋頂玻璃總數	3,312片
館藏物件在任一時期展出的比例	1%（約8萬件）
官方網站上最常被搜索的關鍵字	「埃及」 （53,000次／年）
出借海外的文物件數*	2,200件 （出借給113間機構）

* 二〇一六年／二〇一七年資料。

羅浮宮

這座全世界最人的藝術博物館，如今存放許多重要的藝術品，包括可說是全世界最出名畫作——《蒙娜麗莎》。該建築原來最早出現在中世紀早期，一一九〇年，國王菲力二世（King Philippe Auguste）下令在巴黎郊外要塞設防，此處便成為了軍事戰略上的重要地點。弗朗索瓦一世（François I）掌權（一五一五一五四七年）以前，法國國土希望能在巴黎有座住所好

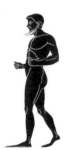

253

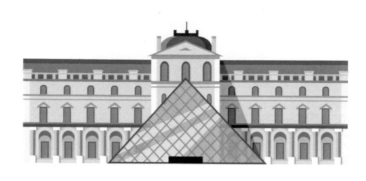

維持城內秩序，羅浮宮在當時就成為了萬中之選。之後莊園重新整飾，在亨利二世（Henri II，一五四七—一五五九年）在位期間完成，成為法國皇室的巴黎皇居。後來，路易十四偏好住在凡爾賽宮，因此自一六八二年起，羅浮宮成為展示皇室藝術藏品的地點。

　　法國大革命期間，羅浮宮被改為國立博物館，這座曾經頹廢一時的皇室故居重新找回其地位，改成存放國家級收藏，並被視為大革命期間和平主張的理想化展現。羅浮宮於一七九三年八月十日開幕，當時館藏有五百三十七件，大部分皆來自

皇室、教會和貴族收藏。拿破崙執政期間，他將博物館改名為「拿破崙博物館（Musée Napoleon）」，並在他的臥房裡掛上《蒙娜麗莎》。之後館藏陸續擴增，一九八三年，法國總統密特朗（Mitterrand）指明當時使用羅浮宮部分建築的財政部應該要搬出去，將整座建築群歸還博物館所用。之後為了強化整修，請來貝聿銘設計今天著名的玻璃金字塔，加蓋在博物館入口處，於一九八八年重新開幕。下頁是與羅浮宮博物館相關的驚人數據。

255

羅浮宮小檔案	
設立於	1793年
館藏數	38萬件[1]
收藏畫作件數	7,500件[2]
各展示廳坪數加總	72,735平方公尺
員工數	2,100人
二〇一八年參訪人次	1,020萬人
每分鐘參訪人次	40人
玻璃金字塔高度	21公尺
展示廳	古近東文物；古埃及文物；古希臘、伊特魯里亞與羅馬文物；伊斯蘭藝術；雕塑；裝飾藝術；繪畫；素描與版畫

1 如果每件藏品均正常展出，你或許得要花上一百天時間參觀，且每件只能欣賞三十秒，方得看完整座博物館。

2 所有畫作中有百分之六十屬於法國藝術家的作品。

256

大都會藝術博物館

一八六六年，一群美國商人、金融家和慈善家於巴黎會面，在律師約翰‧傑伊（John Jay）主導之下，同意創設一座屬於美國人的國家美術館。回到美國後，傑伊成為紐約聯合聯盟俱樂部（Union League Club of New York）會長，很快便著手進行募資，以成功完成此計劃。一八七○年四月十三日博物館合法成立，按照法令規章，明訂該博物館應「以鼓勵發展藝術研究為目的，並將藝術確實應用在日常生活的產製與實踐上」。該博物館最早設立在紐約第五大道六八一號的道沃斯大樓（Dodworth Building）裡，當時取得的第一件館藏為一八六三年在塔爾蘇斯（Tarsus，現今土耳其境內）出土的羅馬石棺，為塔爾蘇斯的美國副領事所贈。

257

不過博物館的第一個地點很快就不敷使用，因此暫時搬遷到西區十四街一二八號的道格拉斯大宅（Douglas Mansion），直到其在第五大道上坐看中央公園的永久建設完工。一八七一年，博物館在一次收購一百七十四幅傑出歐洲畫家如范戴克（Van Dyck）和尼古拉・普桑（Nicolas Poussin）的作品之後，館藏量大幅增加。一八八〇年，第五大道上一座哥德復興式建築正式開幕。此博物館至今的館藏仍不斷增加，從繪畫到古董比比皆是。一八八八年以降，該博物館建築又重新擴建，在一九〇二年重新開幕時，納入了如今知名的布雜藝術（Beaux-Arts）門面以及內部大廳。

到了二十世紀，該博物館持續擴增世界級藏品，包括荷蘭大師約翰尼斯・維梅爾（Johannes Vermeer）三十四幅創作裡的其中五幅。除此之外，大都會博物館也以埃及文物展品為特點，收藏了超過兩萬六千件的古埃及文物，成為

在埃及開羅以外擁有最大宗埃及藝術品的收藏地。今天，原本的博物館主樓被更多現代建築群包攏，這些皆為數年來為了存放藏品而擴增的建築，不過一瞥還是能看見主樓西面羅伯特雷曼藝廊（Robert Lehman Wing）的一小部份。

大都會藝術博物館如今有佔地超過兩百萬平方英呎的藝術展間，擁有超過兩百萬件的藏品和藝術品，它獨占鰲頭，成為美國最具名望的藝術博物館。

達爾文中心

二〇〇九年，倫敦自然史博物館的達爾文中心（Darwin Centre）開幕。這個展覽館的設計目的為收藏博物館數百萬件的自然生物標本，並讓民眾能夠觀察館內科學家在實驗室裡工作的情景。下表是達爾文中心的資訊。

館內標本均存放在一個八層樓高、全

花費	7,800萬英鎊
設計師	C.F. 莫勒（C.F. Møller）
昆蟲標本	1,700萬件
植物標本	300萬件
玻璃展示櫃總長	3.3公里
館內工作的科學家人數	200人
實驗室空間	1,040平方公尺

長六十五公尺的「蟲繭（cocoon）」內，為全歐洲最大型的噴塗混凝土曲線建築。該中心還有一座十二公尺長的氣候變遷示意牆，利用多媒體顯示器表現全球各地區氣候變化。

烏菲茲美術館

佛羅倫斯烏菲茲美術館這棟建築是一五六〇年受科西莫一世・梅蒂奇（Cosimo I de' Medici）之託打造，這棟建築不只是博物館，更是佛羅倫斯行政司法機構所在，因此才會取名「烏菲茲（Uffizi）」，即義大利文中「辦公室」之意。喬爾喬・瓦薩里（Giorgio Vasari）設計了這座 U 字型的烏菲茲宮，包括連接彼提宮（Pitti Palace）的密道。一五八〇年，科西莫之

262

子，時任托斯卡尼大公爵（Grand Duke of Tuscany）的弗朗切斯科一世・梅蒂奇（Francesco I de' Medici），將東翼頂樓打造成私人藝廊，存放家族珍藏，這批私人收藏隨著梅蒂奇家族持續增長的權勢和財富不斷擴增。梅蒂奇家族最後的豪門榮光——安娜・瑪麗亞・露易莎・梅蒂奇（Anna Maria Luisa de' Medici）於一七四三年逝世，身後留下了龐大的收藏給托斯卡尼省，並指明所有收藏都要留在佛羅倫斯，且烏菲茲美術館應開放給公眾，因此該美術館在一七六九年成為公共美術館。為了讓為數可觀的收藏便於欣賞，這些文物經過重新整理，展現了當時啟蒙年代的特色，並將科學與自然相關的生物標本轉移至主打動物學與自然歷史的博物館——人體解剖模型博物館，一部分雕像則移至考古博物館和巴傑羅美術館。

美術館從二〇〇七年開始，因應「全新烏菲茲（Nuovi Uffizi）計畫」擴

263

建展示空間，目前正在整修。與其將整間美術館閉館數年，館方決定採行陸續

關閉、整修展示廳的作法，讓民眾在美術館進行修整期間，仍然可以欣賞館內

珍品。

人體解剖模型博物館
La Specola, Italy

佛羅倫斯考古博物館
Archaeological Museum, Italy

巴傑羅美術館
National Museum of the Bargello, Italy

肯塔基州創世博物館

科學家們（以及絕大多數的人）大多認同地球是在四—五億年前出現，而植物和動物自那時起便按著物競天擇的法則慢慢演化發展，不過在美國肯塔基州彼得斯堡（Petersburg）的創世博物館卻提供了截然不同的理論。這座博物館是由基督教團體「答案仕創世紀（Answers in Genesis）」於二〇〇七年設立，他們花了

265

兩千七百萬美金來告訴世人地球實際上只有六千年之久，而且是上帝在六天之內創造出來的成果──徹底將《創世紀》具體化。該館內的陳列指出化石其實是諾亞與大洪水發生後被創造出來的產物；恐龍也搭乘了方舟；大峽谷是上帝製造洪水後形塑而成；寶石甲蟲身上之所以會色彩繽紛，並不是因為物競天擇，而是因為上帝喜愛美的事物。

創世博物館
Creation Museum, USA

Chapter 5

幕後揭祕

協助製作自然生物標本的噬肉甲蟲

自然歷史博物館為了將新取得的標本順利展示於眾，背後得花非常多的功夫。光是要從曾經有血有肉的骨骼中尋找乾淨的出來用，就得花上不少心力。

要準備骨骼標本有很多種方法，包括用沸水煮骨頭直到骨肉分離；把骨骼埋在大象糞便或是廚餘堆裡數月，直到血肉腐爛；或是將骨頭放入裝滿水和蛆的大桶子裡，直到血肉被蛆清理完為止。然而，這些驚險的方法都有缺點：有可能會使骨骼變得脆弱，不然就是會花上太多時間。

從維多利亞年代晚期開始，美國出現一種全新、便利的方法：利用白腹

268

皮蠹（學名：*Dermestes maculatus*）來分解骨骼上剩餘的血肉。沒有人知道是誰率先在博物館裡使用這種甲蟲，但最有可能的推測是查爾斯·迪恩·邦克（Charles Dean Bunker），他先是在堪薩斯大學附屬的考古博物館（Kansas University Biodiversity Institute）任職，後來在一八九五年到自然歷史博物館工作。邦克這種利用小群甲蟲來清理動物骨骼的方法，後來被廣泛運用在全美許多機構，今天還有幾間自然歷史博物館在養著甲蟲。為了能有效利用甲蟲群，任何標本處理前都得先經過風乾，再與甲蟲一起放入密封的生態箱（vivarium）內，溫度要維持在攝氏二十一度，這樣才能確保濕度穩定，讓甲蟲的工作效率達到最高，像是老鼠屍骸只需要一小時左右就能清理完畢。不過這群博物館「益

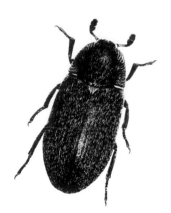

269

蟲」有個缺點，牠們因為胃口過大，如果不小心跑走了，很有可能對任何展示中的動物標本造成威脅，因此多數博物館會將這些甲蟲群僅養在工作區域，並在生態箱牆面抹上凡士林以防牠們越界，除此之外還會在各個門口放上黏蟲陷阱，確保任何甲蟲無法逃出。

是什麼吃了館藏？

近幾年來，英國有很多博物館遭逢蟲害。袋衣蛾（Tineola bisselliella）啃食了全英國各個博物館內許多珍貴的掛毯、地毯、服飾和其他文物。有些文物維護師認為袋衣蛾的增加是因為氣候變遷，其他人則認為是因為近幾年政府禁止使用可以避免害蟲侵襲但會致癌的殺蟲劑——二氯松（dichlorvos，DDVP）所致。許多知名博物館所在的歷史建築中有很多隱蔽處，恰好是袋衣蛾增長的溫床，館方和文物維護師需要時時保持警惕。為避免蟲害擴大，需使用有衣蛾費洛蒙味道的黏蟲板，板子可以模仿雌蛾散發的氣味以吸引雄蛾，使牠們黏上板子以防交配成功。除此之外，遭受衣蛾啃食的小型文物可以放在

271

冷凍庫保存幾天，用低溫使殘留的衣蛾死亡。波士頓現代美術館還有一個特別能抵禦蟲害的武器——狗。威瑪獵犬萊利（Riley）經過訓練，可以聞到任何躲藏在新藏品裡的衣蛾和甲蟲，這讓文物維護師可以在發現有蟲害時立刻處理，避免蟲害擴大影響珍貴的藏品。

波士頓現代美術館
Museum of Fine Arts, USA

漢斯・斯隆爵士

漢斯・斯隆爵士（Sir Hans Sloane，一六六〇—一七五三年）在他的醫師生涯中完成了一組自然標本、書冊、珍奇古玩的收藏。斯隆出生於愛爾蘭基利萊（Killyleagh），後來在英國和法國研讀醫學。一六八七年，身為私人醫師的斯隆陪著牙買加新任總督阿貝瑪公爵（Duke of Albemarle）來到牙買加，在這裡他更加熱衷於收集自然標本，回國時帶了超過八百件的標本，且自此嚴謹收藏。一六八九年，他在倫敦布魯斯伯里廣場（Bloomsbury Place）三號創建了後來非常成功的醫療中心，並在屋內的空房間放置自己的收藏。然而房間很快就不夠放了，於是他買下隔壁四號的房子以擴增放置空間。斯隆持續執

業，成為安妮王后（Queen Anne）與國王喬治一世（George I）及二世的御醫，於一七一九年擔任皇家內科醫學院（College of Physicians）校長，並於一七二七年繼任牛頓成為皇家學會（Royal Society）會長。

斯隆的收藏隨他不斷四處搜索而擴增，其中包含了馬克·凱茨比（Mark Catesby，約一六八三一一七四九年）、倫納德·普魯凱尼（Leonard Plukenet，一六四二一一七〇六年）和威廉·柯庭（William Courten，一六四二一一七〇二年）的作品。一七四二年，他需要更多空間，於是就搬到切爾西（Chelsea）的莊園大宅。斯隆最厲害的貢獻包括命名「酪梨」（一六九六年出版的牙買加植物目錄內有提到），以及將牙買加熱可可的製作方法帶回英國。斯隆終年時，他的驚人藏品已達七萬一千件，其中包含一座植物標本館、徽章和錢幣、書籍、手稿以及古董，斯隆把這些藏品遺贈給國家，

換了兩萬英鎊給他的後代。一七五三年六月《國會法令》通過，大英博物館創立並以其收藏為本；一八八一年，自然史博物館創建，更是以他的植物和動物標本為主要展品，如此一來，斯隆的偉大遺產得以傳承、繼續影響、啟發每年數百萬名博物館訪客，而這些博物館也成為最適合紀念此位熱忱收藏家的代表物。

寶藏

多年以來，許多幸運的農夫和金屬探測者（metal detectorists）成功挖掘出不少驚人的工藝品，並由各國政府維護保存。從中世紀時期開始，英國便有依據普通法（common law）聲請將皇室有價之寶埋起來以便日後重新發現的作法，不過一開始，這條法律並未保障到一些已被發現的重要寶物，像是埋於薩頓胡（Sutton Hoo）[1]的知名「盎格魯薩克遜船（Anglo-Saxon ship）」之所以不能被視為寶藏，是因為這艘船在埋葬時並未有任何欲重新挖出來的打算。此條文的缺失後來因〈寶藏法案一九九六〉（Treasure Act 1996）[2]的確立而補足，該法規定任何發現到的寶藏都要在發現後十四天內，或是發現者發

276

覺挖掘之物為寶藏後的十四天內，上報給王家鑑定官（coroner）。〈寶藏法案一九九六〉對寶藏的定義為：

- 任何非錢幣之金屬物件，其重量至少有百分之十為貴金屬（即金或銀），且發現時至少已有三百年之久。若該物件為史前之物，只要有任何一部分為貴金屬即為寶藏。

- 任兩件（含）以上同時發現的史前金屬物件。

- 同時發現且發現時已有三百年之歷史的兩枚（含）以上的錢幣，且含有百分之十的黃金

或白銀。若該錢幣所含黃金或白銀含量少於百分之十，則至少要有十枚才可算數。以下類別的錢幣會被視為同時發現之物：刻意藏匿之錢幣堆；數量少的錢幣，例如遺失、丟失的錢包內容物；宣誓或儀式用錢幣。

● 不論質地為何，任何在同一地點或先前曾與其他寶藏放在一起的其他物件亦為寶藏。

發現物可以上報給地方的文物發現聯絡員（Finds Liaison Officer），他們能協助驗證所發現之物是否為寶藏，若確認為寶藏，則會呈報給鑑定官，並根據寶藏發現之地點，轉介給大英博物館或威爾士國家博物館的「珍藏處（Treasure Section）」。之後會根據該發現物整理出一份詳述報告，發布到各大博物館，看哪一間有興趣收為館藏。若有博物館表示感興趣，鑑定官將會發表驗審結果，確認該物件是否為寶藏，以及誰是正規發現者和發現地地主。

如果該物件確實是寶藏，皇室就是認證的寶藏所有人，而發現者和發現地地主會獲得與寶藏相應之獎賞，其價值將由「珍藏處」決定。此手續完成後，皇室將否決對物件的所有權，這才會將物件發送給有興趣的博物館收藏維護。

威爾士國家博物館
National Museum Wales, UK

1
薩頓胡的盎格魯薩克遜工藝品是由考古學家貝薩爾・布朗恩（Basil Brown）挖掘出土，之後幸好有地主伊迪絲・普萊提（Edith Pretty）提出請求，工藝品才在一九九三年呈送給大英博物館。

2
此法律只適用於央格蘭和威爾士。蘇格蘭與曼恩島則有不同法律，例如在蘇格蘭不一定非得要是貴金屬才能被視為寶藏。

279

重要寶藏發現紀錄

里克福利斯鐵器時代金屬飾環

二○一六年聖誕節前夕，金屬探測同好馬克·漢波頓（Mark Hambleton）和喬·凱尼亞（Joe Kania）找到了目前英國所發現最古老的鐵器時代物件。史塔福郡里克福利斯（Leekfrith）出土了四件黃金飾環，據信有兩千五百年之久的歷史，驗審之後認證為寶藏。本書撰寫之時，此寶物的價值和即將收歸於哪間博物館尚未公告。

沃特靈頓寶藏

詹姆斯・馬瑟（James Mather）二〇一五年在牛津附近的沃特靈頓（Watlington）發現一堆維京時代的銀製手環與錢幣。此次發現包括非常罕見的「雙王」錢幣，兩面各是阿爾弗雷德國王（Alfred the Great）與麥西亞西爾武夫二世（Ceolwulf II of Mercia）的圖像，意味著當時此二國有友邦之儀。據稱這些銀器堆在阿爾弗雷德國王於公元八七八年的埃丁頓之役（Battle of Edington）打敗維京軍隊後被埋藏起來。此堆寶藏最後由牛津艾許莫林博物館以一百三十五萬元英鎊收購。

281

斯塔福郡寶藏

此發現為史上最大一批盎格魯薩克遜時代的金銀製品，總計超過三千五百件。這堆寶藏可能是在七世紀時埋於地下，二〇〇九年由金屬探測者泰瑞‧賀伯特（Terry Herbert）於斯塔福郡（Staffordshire）里奇非爾德（Lichfield）一處地下挖到，價值約三百二十八萬五千元英鎊，最後在民眾捐獻和國家遺產紀念基金會（National Heritage Memorial Fund）的資助下，由伯明罕博物館、陶器博物暨美術館分別收購，寶藏之獲利則由賀伯特與地主均分。

陶器博物暨美術館
Potteries Museum and Art Gallery, UK

282

連博洛盎格魯薩克遜錢幣堆

這一堆共五千兩百五十一枚的盎格魯薩克遜銀幣，是保羅・柯爾曼（Paul Coleman）在二〇一四年白金漢郡連博洛村落（Lenborough）附近所找到的寶藏，發現時被包裹在鉛版版裡。這堆錢幣分別來自全英格蘭四十處不同的鑄造廠，上頭均繪有克努特大帝（King Canute）和「決策無方者」埃塞爾雷德（Ethelred the Unready）。這堆錢幣價值約一百三十五萬英鎊，由白金漢郡立博物館收購。

283

弗洛姆寶藏

此為英國境內第二大批的羅馬錢幣堆，是業餘金屬探測者大衛‧克里斯普（Dave Crisp）於二〇一〇年在桑默塞特（Somerset）弗洛姆（Frome）附近的土地找到。此寶藏共有五萬兩千五百零三枚青銅幣與銀幣，約是公元三世紀時期的產物，被發現時全被藏在一大個陶甕裡。有部分錢幣是在卡勞修斯（Carausius）在位期間所鑄，他是首位在英國鑄造錢幣的羅馬皇帝，在位期間為公元二八六至二九三年。這堆寶藏最後由桑默塞特博物館以三十二萬兩百五十英磅購得。

桑默塞特博物館
The Museum of Somerset, UK

284

博物館的定義

根據國際博物館協會（International Council of Museums，簡稱ICOM）於二〇〇七年通過的章則：博物館為服務社會之非營利永久機構，其發展沿革屬於大眾，需為了教育、研習和欣賞之目的來維護、研究、溝通並展示所有人文環境下任何有形或無形資產（章則第三條第一段）。

ICOM於一九四六年由博物館專業人士共同創立，協會目的為推廣博物館專業管理，進一步向普羅大眾宣揚博物館的性質、角色與未來願景。ICOM旗下有來自一百二十七個國家的成員，代表著全世界兩萬多個博物館。

畢爾包效應

「畢爾包效應（Bilbao effect）」是指一個沒落地區藉由標的建築或文化中心快速復甦經濟和文化。一九八〇年代，位於西班牙巴斯克（Basque）地區的畢爾包市，因為發生數起巴斯克分裂組織埃塔（ETA）的恐怖活動，重創昔日榮耀的造船和鋼鐵工業，該城市需要儘速重振才能轉化困境，因此打造出設計大膽的建築，成為知名古根漢博物館（Guggenheim Museum）的歐洲分館。加拿大建築師法蘭克・蓋瑞（Frank Gehry）的設計雀屏中選，該建築結合鈦金屬和石頭，打造出一艘準備入河遠眺河景的大船樣貌。不過這項設計在當時頗受爭議，因為該計畫需要挹注大量的公共基金，且要在不相稱的地點

286

建蓋如此大膽前衛的建設也是另一要因。畢爾包古根漢美術館於一九九七年開幕時旋即大獲成功，該地區整齊乾淨，加上全市規劃了全新的地鐵系統，博物館的開幕成功為此復甦計劃畫上完美句點，成功吸引數百萬名參訪者，刺激當地經濟。畢爾包古根漢美術館的成功，鼓舞其他陷入困頓的城市也投資許多前衛性建築，打造文化重鎮，維護藝術的恆久價值。

畢爾包古根漢美術館
Guggenheim Museum Bilbao, Spain

287

出售先王珍品

查理一世（Charles I，一六〇〇—一六四九年）是名狂熱收藏家，他一生中獲得許多驚為天人的藝術藏品，其中包括提香（Titian）、杜勒（Dürer）、范戴克、魯本斯和霍爾拜因（Holbein）的作品。一六四九年他被處決後，其珍藏成為國家的財政來源，而當時議會正因戰爭大耗財力需要大筆資金，因此決議要出售其收藏。在那個清心寡慾的年代，把奢侈藝術品賣掉似乎再正確不過，畢竟查理一世在國家陷入經濟恐慌時還曾大肆搜刮民財。起初的幾位候選買家對此都不太感興趣，他們擔心若買下這些奢侈品，會被視為因弒君而獲利之行為，可是這批名畫的價值實在高昂，他們的罪惡感很快就消弭無蹤。這批

288

重要的皇家藏品很快就流散到歐洲各地，其中幾幅重點選畫最後收入普拉多美術館和羅浮宮。

查理二世成功復辟後掌權，他雖然取回部分收藏，但仍無法完全收復。二〇一八年，皇家藝術學院為了慶祝設立兩百五十週年，於倫敦開設展覽，重新集結查理一世原本的收藏。從掛毯到油畫，共超過一百件的藝術珍品重現世人眼前，這可是三百五十年以來，首度重新集合這些藏品。

奧古斯特斯・皮特—李佛斯

奧古斯特斯・亨利・藍福克斯・皮特—李佛斯（Augustus Henry Lane-Fox Pitt-Rivers，一八二七—一九〇〇年）雖然是英國地方仕紳出身，但身為非嫡長子之子，他的背景條件其實不算好。藍福克斯在一八四五年從軍，擔任掌旗官（ensign），在克里米亞服兵役約一個月後，他被分配到其他單位，而後的軍事生涯大多在訓練新兵，並於一八八二年以五十五歲之齡從陸軍中校榮譽退役。他一生對考古學和民族學甚感興趣，從一八五二年起，他便開始收集五花八門的手工藝品。他有興趣的不只是罕見之物，還有日常生活中的常見物品，收藏主題可說是相當廣泛。雖然他是在軍旅生涯期間收藏物品，但其收藏大多是來自拍賣會或是其他收藏家。

一八五二年，兄長的逝世為他的生活帶來巨變，一八八〇年他從遠房親戚那裡繼承了一大筆財產（以及「皮特—李佛斯」這個姓氏），而這一大筆財產和威爾特郡（Wiltshire）的莊園豪宅代表他有了更多的財力和空間收藏更多珍品。皮特—李佛斯曾寫道，他希望自己的收藏能提供教育功能，因此用物品類型和時間順序來編排自己收集到的民族誌藏品，此創新手法當時只有使用在自然生物展示上。同時，深受斯賓賽與達爾文影響的皮特—李佛斯將他們的演化理論應用在自己的收藏上，展示出各種物件的文化發展。

一八八四年，皮特—李佛斯將自己共超過兩萬七千件的藏品贈送給牛津大學，而牛津大學則成立了皮特—李佛斯博物館向他致敬。該博物館延續皮特—李佛斯的理念，以類型為依據展示展覽品，也就是說，展品是按照物品的種類

291

來陳列，如「武器」就為一個種類，並從全世界收集不同文化的同類物品來展示。現今館內收藏多達超過五十五萬件，依舊按照皮特—李佛斯的方法展示。

292

博物館藏品管理系統

為了記錄所有收藏物件的狀態，傳統上博物館會使用編制目錄系統，讓新的物件能有編錄號或編錄碼（accession number），如大英博物館最常使用的編錄形式為收編年，再來是收藏號（collection number），接著是特別物件號碼（unique object number），必要時再細分其他號碼。物件號碼是從一年的開始到結束所編的流水號。這些號碼為每項藏品獨有，博物館可以利用此號碼追蹤物件及相關的收藏紀錄。隨著科技發展，如今博物館發展出電腦化的藏品管理系統（collections management systems，CMS），可以記錄下每個藏品更多的資訊，比如出處、展示史和維護報告。

293

自一九六〇年代晚期與七〇年代早期以降，有許多博物館已經與ＩＴ專業人才合作，發展出全新的電腦化編錄系統，可以即時更新、更動藏品最新的存放地點或維護狀態。今天，博物館藏品管理系統應用於館內各部門，以便記錄每項文物的管理、出借、展示、保存和取回狀態，有效提升工作流程與管理效率。近年來，因為網路使用便利，愈來愈多的博物館開始將藏品目錄公開展示在網路上，此舉也吸引更多民眾參與，使得研究人員與大眾如今可以在自己舒適的桌子前研究藏品及其歷史。

文物收藏管理

英國各家國立博物館所藏文物，皆是以國家之名，在可信賴的機構下維護、保存的重要珍藏。博物館館藏是無數歷史文物和自然生物標本的儲藏庫，也為研究人員提供豐富的研究資訊，但是，每批收藏能展示於眾的只有一小部分，這對博物館來說是很大的問題，往往會因為文物的規格而不便移動，但藏品愈來愈多，更加難以管理、維護。博物館相關部門也曾為了如何管理「活動性」藏品和如何選棄文物而爭論。為了解決此議題，英國國家博物館館長會議（National Museum Directors' Conference）於二〇〇三年的一份討論報告中表示：

295

- 大英博物館得保留超過兩百萬件考古出土的文物。
- 蘇格蘭國家博物館得保留超過七十五萬件考古文物。
- 倫敦博物館得保留二十五萬件考古發現，以及超過十四萬箱在倫敦找到的物件。

這些數百萬件的考古標本對考古界來說具有重大價值，不過，予以保存、處理和維護得耗費大筆金錢和時間。博物館館藏仍需要繼續擴增，也需要找到新的物件來填補館藏裡缺少的部分，或者使用更新的科學技術，但在空間、財力有限的情況下這實非容易之事。有些機構已經找出能解決此問題的方法，比如說，德州沃斯堡（Fort Worth）的金貝爾藝術博物館並未熱衷於保留完整的歷史藝術收藏，每當獲得全新藝術品時，就會從既有收藏裡選出一件藝術品售出，採行「一進一出」的管理方法。其他管理方法還包括：將文件、圖片和印

296

刷品數位化，這樣便能丟掉原件；或是將有價值之物賣給其他機構，以便讓這些文物繼續留在公共場域；也有作法是將文物轉移至更相關的收藏系列。此外英國這些國立博物館在館藏管理上也不時面臨道德兩難，在許多博物館意識到丟棄之文物的可貴價值後更顯其艱鉅之處。例如：一九四九年，維多利亞與艾伯特博物館決定要拍賣一批他們誤以為是十九世紀復刻品但其實是十八世紀的木椅，這些木椅後來由利比亞國王收購，他派人將木椅拆掉，重新製作成椅凳和鏡框。研究人員後來才發現，這不僅僅是古老的十八世紀木椅，還是由威尼斯總督保羅・萊尼爾（Paolo Renier，一七一〇—一七七九年）委託所造，其背景大大增加了它的價值。

金貝爾藝術博物館
Kimbell Art Museum, USA

297

館藏的棄置處理

博物館必須要持續營運，而這也意味著會面臨館藏規模大小的艱難抉擇。

要無限量地收藏物件所費不貲，但要找到合適的空間以及花時間把龐大館藏編錄進系統根本就是難如登天（請見第二九三頁），因此有許多博物館需要考量如何棄置特定的館藏品，不過就博物館得維護、推廣國家文物遺產的定義來看，這可是一件充滿爭議的事情。為了協助博物館處理這種兩難窘境，英國博物館協會規劃了名為「註銷工具包（The Disposal Toolkit）」的公告，提供如何註銷館藏物件的資訊。協會建議依照下列類別來挑選註銷的品項：

- 不屬於博物館收藏發展策略定義下之重點藏品範疇的藏品。

- 重複性藏品。

- 未曾使用的藏品。

- 博物館無法提供適切修護或規劃的藏品。

- 有受損或損耗且博物館無力修復之藏品。

- 不符合主題範疇或無出處之藏品。

- 對人體健康犰安全有威脅之藏品。

這份指南公告裡也提到要審慎選定要註銷的物件，因為這些物件可能會因為館方想購得更好的藏品而被出售，或是館方可能選到有機會累積財富的物件，無論如何，都應該在最終決定之前多方討論，因為獲取財富或「交易」並非英國博物館向來的最佳處理方式。倉促或非合理方式下註銷藏品，可能會造

299

成失去或降低大眾對於博物館的信任，也可能使得博物館的名聲受損或招致負面觀感、喪失博物館協會認可的地位、被博物館協會施以懲戒等。註銷並不一定是販售或摧毀物品，博物館也可以以贈與其他博物館或返還給捐贈者的方式來撤銷藏品。在合理且透明的方式下審慎處置註銷品，就是使博物館成功永續經營的方法。

館藏數位化

博物館館藏數位化是將廣博知識與文化大眾化的下一個階段。數位化可以是將文物圖像化、3 D 掃描、影片或音檔數位化，這些作法可以讓文物及其相關資訊網路化。數位化是一大工程，因為每間博物館都有數百萬件以上的館藏，不過，有許多機構招募志工，並藉由群眾募資來加速數位化。志工可以協助謄抄盎格魯薩克遜杯具上的銘文，或是幫物件加上標籤分類，以便於數位查找。

藉由館藏數位化，博物館可以讓研究人員和民眾輕鬆在自家欣賞研究文物，還能藉此策劃網路展覽，透過社群媒體拓展更多的視聽者。雖然館藏數位化技術已經行之有年，但要確實實踐數位方案不僅複雜且需要時間規劃。即便

有些博物館已經採行此法，其他博物館尚在緩慢跟進，使館藏網路化之路可謂七零八落。然而，大型機構如大英圖書館、大英博物館和史密森尼學會已經採行，並與許多數位公司如Google合作，成功開展了館藏數位化的年代。

博物館怪奇事件簿：
鬧鬼、詛咒、珍奇藏品…解開最不可思議的博物館之謎！
A Museum Miscellany

作　　　者：克萊兒・考克-斯塔基（Claire Cock-Starkey）
譯　　　者：游卉庭
責 任 編 輯：李彥柔
封 面 設 計：康學恩
內 頁 設 計：家思編輯排版工作室
行 銷 企 畫：辛政遠、楊惠潔
總 編 輯：姚蜀芸
副 社 長：黃錫鉉
總 經 理：吳濱伶
發 行 人：何飛鵬
出　　　版：創意市集
發　　　行：英屬蓋曼群島商家庭
　　　　　　傳媒股份有限公司城邦分公司
香港發行所：城邦（香港）出版集團有限公司
　　　　　　香港灣仔駱克道193號東超商業中心1樓
　　　　　　電話：(852) 25086231
　　　　　　傳真：(852) 25789337
　　　　　　E-mail：hkcite@biznetvigator.com
馬新發行所：城邦（馬新）出版集團
　　　　　　Cite (M) Sdn Bhd
　　　　　　41, Jalan Radin Anum, Bandar Baru Sri Petaling,
　　　　　　57000 Kuala Lumpur, Malaysia.
　　　　　　電話：(603) 90578822
　　　　　　傳真：(603) 90576622
　　　　　　E-mail：cite@cite.com.my
展 售 門 市：台北市民生東路二段141號7樓
製 版 印 刷：凱林彩印股份有限公司
初 版 3 刷：2023 年12月
I　S　B　N：978-986-5534-03-5
定　　　價：380元

國家圖書館出版品預行編目（CIP）資料

博物館怪奇事件簿：鬧鬼、詛咒、珍奇藏品…解開最不可思議的博物館之謎！/ 克萊兒・考克-斯塔基（Claire Cock-Starkey）作；游卉庭譯. -- 初版. -- 臺北市：創意市集出版：家庭傳媒城邦分公司發行, 2020.08
　　面；　公分
譯自：A Museum Miscellany
ISBN 978-986-5534-03-5（平裝）
1. 美術館　2. 博物館
906.8　　　　　　　　　　　　　109008421

若書籍外觀有破損、缺頁、裝訂錯誤等不完整現象，想要換書、退書，或您有大量購書的需求服務，都請與客服中心聯繫。

客戶服務中心
地　　　址：10483 台北市中山區民生東路二段 141 號 B1
服 務 電 話：（02）2500-7718、（02）2500-7719
服 務 時 間：週一至週五 9：30～18：00
24 小時傳真專線：（02）2500-1990～3
E-mail：service@readingclub.com.tw

A Museum Miscellany by Claire Cock-Starkey published by the University of Oxford for its Bodleian Library through Peony Literary Agency.